目錄
CONTENTS

　　近年來，商業國際化經營路線日趨激烈；建立企業獨特的個性，與維護良好的企業形象，成了企業經營的另一重要課題。因此，洞燭機先的企業紛紛展開高度的印象戰略；有的從員工教育著手，有的從公共關係改善，有的從CIS改變……，冀望透過不同管道以塑造理想的企業形象。其中，尤以CIS的開發導入令人最為重視；在推進CIS的有效設計中，所佔的分量重要性不分行業與企業別；我們稱之為關鍵項目。例如，中國人作生意時，常從交換名片開始；所以〝名片〞便代表企業門面的第一印象，甚至是生意成功與否的關鍵；再加上CIS引入後，為了表現企業獨特的個性，名片上的設計，也紛紛展現出企業的個性。

　　最近幾年，國內中小企業與小賣店如雨後春筍般林立；由於商品的〝同質化〞，帶來了同業中強烈的競爭熱潮；而無奇不有的促銷噱頭——最終目的不外乎是為了提升企業在消費者心中的印象；顯然的，企業或小賣店在〝代表門面〞的名片上也需盡心思的表現自我的風格，把握住每一次促銷的機會。

　　至今，各式各樣獨特的名片仍不斷的推陳出新，為了不使這些優秀的設計作品流失，所以我們編輯了〝商業名片創意設計〞，其中包含了各式名片設計的草圖、精稿、印刷及國內外名片實例，可提供讀者學習、欣賞及收藏。這本書原自於對名片鐘愛，這次的出版能有機會與大家共享，實感萬分欣喜；在讀者的鼓勵，與提供作品的廠商、朋友的支持協助下，我們將不斷的推出更新的作品集；也希望您不吝提供我們更多更好的名片設計作品，茲由衷的感謝……。

㈠**精稿·完稿主要工具**：為了繪製精緻的名片作品，經常使用的完稿工具非常的多，不可或缺的有針筆、針筆墨水、直尺、三角板、曲線板、橡皮、鉛筆等，這些都是目前最常用的製圖工具。

另外，為了配合市面上不同尺寸的名片造形設計，在製作彩色精稿時，美工刀與切割墊是必備的工具；美工刀可流利地切割出各種不同尺寸的造形，而切割墊可承受刀片反覆切割卻不留下刀痕的特性；所以，兩者可說是相輔相成的精稿製作工具。此外，輔助的精稿、完稿工具還包括方便畫圓形造形的圓圈板、圓規、橢圓板等。而為了精確的畫出完稿作品，在製圖時，最好先以鉛筆利用製圖工具輕輕地畫上位置圖；經過修改直到滿意後為止，再正式的利用針筆來繪製黑白稿。

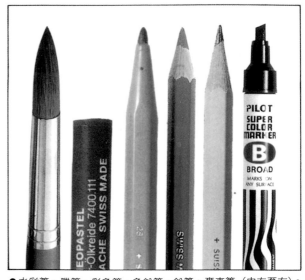

4 ● 不同粗細的針筆與墨水。

● 水彩筆、臘筆、彩色筆、色鉛筆、鉛筆、麥克筆（由左至右）。

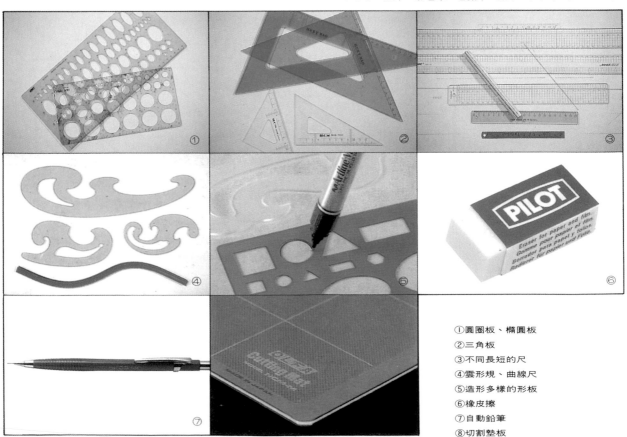

① 圓圈板、橢圓板
② 三角板
③ 不同長短的尺
④ 雲形規、曲線尺
⑤ 造形多樣的形板
⑥ 橡皮擦
⑦ 自動鉛筆
⑧ 切割墊板

(二)**其它輔助工具**：美術用品社裡林林總總的美術用品，是不是看了令人眼花瞭亂，甚至不知如何用起；爲了達到符合經濟效益而事半功倍的效果，讀者如能在作業前將相關的輔助工具依性能、特性、用途作進一步的了解，在製作精稿或完稿時就能利用目的、功能及訴求對象迅速的選擇適合的工具和材料了。

　　以下所列爲製作精稿、完稿時的一般工具與紙材：

- ●描繪工具／鉛筆、鋼筆、原子筆、奇異筆、沾水筆、鴨嘴筆、針筆、色鉛筆、臘筆、毛筆等。
- ●尺規／直尺、三角板、曲線板、平行尺、橢圓板、圓圈板、圓規等。
- ●噴畫用具／噴筆、牙刷、馬達等。
- ●精密器具／相機、電腦繪圖等。
- ●紙材／色貼紙、色紙、棉紙、宣紙、牛皮紙、色膜、網點紙、馬糞紙、砂點紙……等。
- ●黏貼工具／噴膠（強黏、弱黏）、雙面膠、透明膠帶、膠水、紙膠等。
- ●保護用具／保護膠、描圖紙等。
- ●其它／打洞機、燈光枱（描圖用）、訂書機、剪刀、筆刀、刀片、噴漆等。

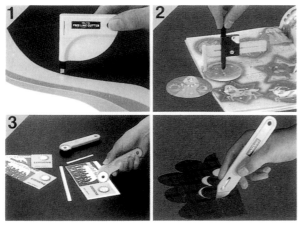

● 各種切割器①切割曲線用②切割圓形用③切割曲線用④切割弧形用

● 圓規、定規是輔助畫圖的好用具。

❺

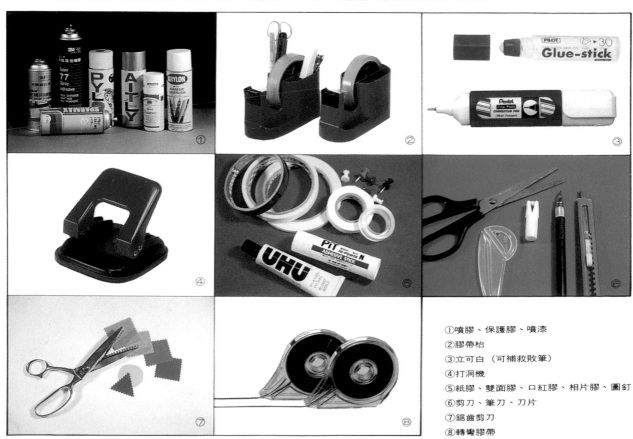

①噴膠、保護膠、噴漆
②膠帶枱
③立可白（可補救敗筆）
④打洞機
⑤紙膠、雙面膠、口紅膠、相片膠、圖釘
⑥剪刀、筆刀、刀片
⑦鋸齒剪刀
⑧轉彎膠帶

❻

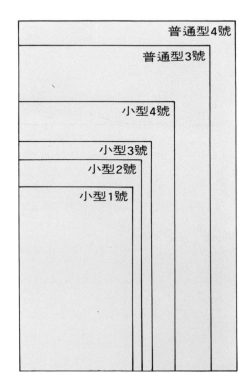

普通型尺寸

3號	49x85mm
4號	55x91mm
5號	61x100mm
6號	70x116mm
7號	76x121mm

小型尺寸

1號	28x48mm
2號	30x55mm
3號	33x60mm
4號	39x70mm

名片尺寸：在名片設計中，既定的尺寸種類很多；基本上分為小型尺寸和普通型尺寸等兩種(請參考上表)；其中以普通型4號的尺寸是最常見的名片類型。近年來，已有衆多的名片設計跳脫了這種繁雜，而採用多樣化的尺寸設計；讀者可由以下的實例中得知。

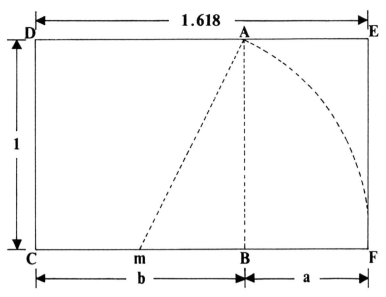

● 黃金矩形之長寬比爲1:1.618

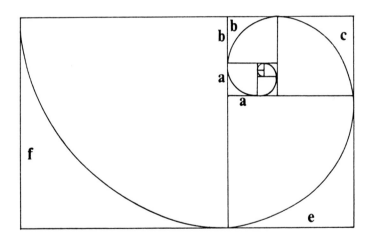

❼

● 利用黃金比所設計之名片

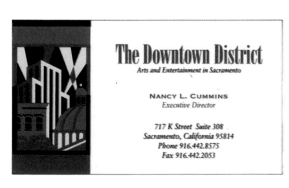

黃金分割：由長短、大小、粗細、厚薄、濃淡和輕重等適當搭配的比例，基本上，會使整個空間造形改觀；而在平面設計構圖中，〝黃金分割〞是最常被設計者所使用的比例搭配；因爲依黃金比例設計出的名片，本身都具有安定活潑的視覺美感。上圖依序爲：1:1.168 3:5 5:8 8:13 12:21 55:89等比例。

❽ 美術紙

龍紋紙

砂點紙

粉彩紙

萊妮紙

棉彩紙

9

砂點紙

浮雕紙

雲宣紙

紋皮紙

⑩

雪花紙

雅點紙

棉絮紙

西卡紙

華紋紙

彩絲紙

錦紋紙

樺生紙

⓬

雲彩紙

羊皮紙

彩藝紙

牛皮紙

⓭

水晶卡

博美紙

❶④

名 片 類	規格尺寸		顏色	價格(盒)
※美國・肯博名片(雙色)	250P	卡七雙折	10色	120
美國・肯博名片	300P	卡七	22色	55
美國・肯博名片(深色)	300P	卡七	4色	65
美國・特麗名片	250P	卡七	18色	50
美國・安格名片	300P	卡七	17色	55
※美國・安格名片(雙色)	300P	卡七雙折	2色	120
美國・歐綺名片	110P	卡七	10色	30
美國・歐綺名片(紅色)	110P	卡七	1色	50
美國・歐綺名片	250P	卡七	10色	50
美國・歐綺名片(紅色)	250P	卡七	1色	65
美國・羅紗名片	150P	卡七	14色	36
美國・羅紗名片(深色)	150P	卡七	3色	50
美國・羅紗名片	300P	卡七	17色	55
※美國・羅紗名片(深色)	300P	卡七	3色	70
美國・羅紗名片(雙色)	330P	卡七雙折	3色	120
美國・麗綺名片	300P	卡七	11色	55
美國・麗綺名片(深色)	300P	卡七	2色	65
※美國・麗綺名片(雙色)	280P	卡七雙折	2色	120
美國・萊尼名片	160gsm	卡七	6色	40
美國・象牙名片	160gsm	卡七	5色	40
美國・林肯名片	160gsm	卡七	6色	40
日本・粉彩名片	150P	卡七	50色	30
日本・雲彩名片	170P	卡七	17色	30
日本・儷紋名片	180P	卡七	10色	35
日本・砂點紙	140G	卡七	8色	30
日本・雪花紙	140G	卡七	8色	30
西德・水晶卡名片(白色)	200P	卡七	1色	60
西德・水晶卡名片(彩色)	200P	卡七	4色	65
西德・水晶卡名片(厚)	220P	卡七	4色	75
西德・萊菌名片(斜紋)	200P	卡七	11色	40
彩紅象牙名片	124.4gsm	卡七		25
彩紅象牙名片	153.5gsm	卡七		32

全 紙 類	規格尺寸		顏色	價格(張)
美國・肯博紙	90P	22½×35"	13色	13
美國・肯博紙	110P	23 ×35"	11色	16
美國・肯博紙(雙色)	250P	23 ×35"	10色	50
美國・肯博紙	300P	23 ×35"	10色	40
美國・肯博紙(深色)	300P	23 ×35"	3色	60
美國・肯博紙(加色)	300P	23 ×35"	2色	50
美國・特麗紙	90P	22½×35"	7色	11
美國・特麗紙	250P	23 ×35"	18色	36
美國・安格紙	90P	22½×35"	5色	13
美國・安格紙	110P	23 ×35"	6色	17
美國・安格紙	300P	23 ×35"	14色	40
美國・安格紙(雙色)	300P	23 ×35"	3色	50

美國・安格紙(加色)	300P	23 ×35"	2色	50
美國・歐綺紙	110P	23 ×35"	10色	17
美國・歐綺紙(紅色)	110P	23 ×35"	1色	23
美國・歐綺紙	250P	23 ×35"	10色	40
美國・歐綺紙(紅色)	250P	23 ×35"	1色	55
美國・羅紗紙	150P	23 ×35"	14色	22
美國・羅紗紙(深色)	150P	23 ×35"	3色	30
美國・羅紗紙	300P	23 ×35"	17色	45
美國・羅紗紙(深色)	300P	23 ×35"	4色	60
美國・羅紗紙(雙色)	330P	23 ×35"	3色	50
美國・麗綺紙	110P	23 ×35"	5色	16
美國・麗綺紙	300P	23 ×35"	11色	40
美國・麗綺紙(深色)	300P	23 ×35"	2色	55
美國・麗綺紙(雙色)	280P	23 ×35"	2色	50
日本・雪花紙	82G	31 ×43"	8色	18
日本・雪花紙	105G	31 ×43"	8色	22
日本・雪花紙	140G	31 ×43"	8色	30
日本・砂點紙	105G	31 ×43"	8色	22
日本・砂點紙	140G	31 ×43"	8色	30
日本・雅點紙	105G	31 ×43"	4色	22
日本・雅點紙	140G	31 ×43"	4色	30
日本・雅點紙	198G	31 ×43"	4色	42
日本・棉絲紙	105G	31 ×43"	2色	22
日本・棉絲紙	140G	31 ×43"	2色	30
日本・粉彩紙	150P	31 ×43"	70色	30
日本・雲彩紙	170P	31 ×43"	19色	30
日本・雲彩紙	280P	31 ×43"	19色	55
日本・儷紋紙	120P	31 ×43"	15色	30
日本・儷紋紙	180P	31 ×43"	15色	40
日本・儷紋紙	300P	31 ×43"	15色	60
西德・鑽石洋葱信紙	30P	22 ×34"	5色	2500(元/令)
西德・骨紋洋葱信紙	30P	22 ×34"	5色	2500(元/令)
西德・鑽石描圖紙	55g/m²	850×610mm	超白	4000(元/令)
西德・鑽石描圖紙	75g/m²	850×610mm	超白	6000(元/令)
西德・鑽石描圖紙	95g/m²	850×610mm	超白	8000(元/令)
西德・鑽石描圖紙(捲裝)	55g/m²	31 ×43"	超白	70
西德・鑽石描圖紙(捲裝)	75g/m²	31 ×43"	4色	75
西德・鑽石描圖紙(捲裝)	75g/m²	31 ×43"	5色	90
西德・鑽石描圖紙(捲裝)	95g/m²	22 ×34½"	6色	9
西德・鑽石描圖紙(捲裝)	95g/m²	31 ×43"	11色	40
西德・水晶卡(白色)	200P	31 ×43"	20色	60
西德・水晶卡(彩色)	200P	85cm	超白	250(支)
西德・水晶卡(厚)	220P	85cm	超白	500(支)
西德・萊菌紙(斜紋)	90P	110cm	超白	600(支)
西德・萊菌紙(斜紋)	200P	85cm	超白	600(支)
西德・美術紙(水彩紙)	170G	110cm	超白	800(支)
彩紅象牙卡	124.4gsm	31×43"		24
彩紅象牙卡	153.5gsm	31×43"		30

資料提供：方越貿易有限公司

在平面印刷時，紙張的基本估算常以令(1令＝500張K)爲單位；但爲了小賣場少量的需要，紙廠通常
會預先裁好數種紙張，以方便名片的印刷。

名

　　片設計的主要工作可分為三個步驟：原稿（精稿）設計、完稿製作，和總合各程序的印刷成品。在設計時，一個設計者的創作自由會受到許多限制，如印刷的完稿作業技巧、所使用的油墨紙張、印刷後的問題等，都是設計者必須充分瞭解的製作過程；因此，唯有「知己知彼」，才能發揮創意，設計出「百戰百勝」的好名片來。以下針對三個設計過程，做粗略的介紹：

　　㈠原稿(草圖)：，又被稱為〝視覺資料〞，是針對客戶的要求，將大意設計成具體的平面稿；所以，影像、樣式、色彩、結構等視覺知識，可與交互作用產生的理念，直接的由簡圖中表達出來。而設計者也可在反覆製作的草圖中，將自己的創意特色、設計理念整理出來，組合成一個最理想的視覺構圖。一般原稿設計的製作程序有1.明瞭設計主題並蒐集資料。2.設計構想的微型精稿。3.彩色精稿繪製。

　　㈡完稿：彩色精稿經過客戶同意後，必須將精稿繪製成黑白稿，也就是所謂的完稿；完稿時，首先要選擇良好的完稿紙，將版面、商標、圖案、文字依序或貼或畫於完稿紙上，其注意事項有：1.認清設計主題。2.工作指示要詳細。3.正確的描繪。4.版面要保持清潔。5.校對要確實。最後，用描圖紙覆蓋於完稿紙上，除了保持版面清潔外，也可標示色彩。

　　㈢印刷：完稿送印前，應先將黑白稿製版照相，進而曬版；最後則是根據不同排列的點所形成具有層次感的面，在印刷時藉著所沾墨量的不同與不同色彩的油墨，而產生所需的色彩組合。

　　為了設計具有獨特風格的名片，以下的範例介紹可使讀者對名片完稿有更深一層的認識。

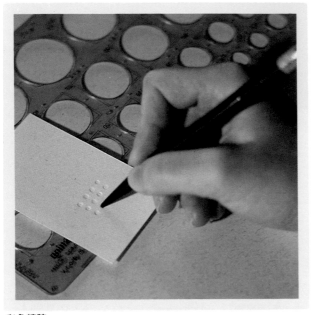

彩色精稿

心語 話廊
Mood Plaza

咖啡／簡餐／音樂

MOOD PLAZA

鉛筆線

針筆線

完稿紙

18

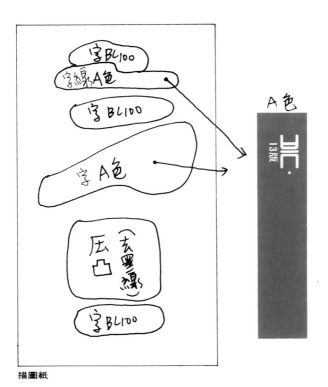

字BL100

字線A色

字BL100

字A色

壓凸 (去墨線)

字BL100

A色

13版

描圖紙

印刷成品

1.壓凸時，圈圈板可代替型板置於紙張下；再利用筆刀頭加壓，即可得凸出的印紋。

2.完稿時，壓凸的部分需作針筆線的繪製；自由書體的英文字也需做精緻的黑白稿。

3.壓凸的針筆線，在標色時需作〝去線〞(×)的處理，紙樣也需有明確的交代。

4.印刷成品／心語話廊／MOOD PIAZA／布紋紙／壓凸

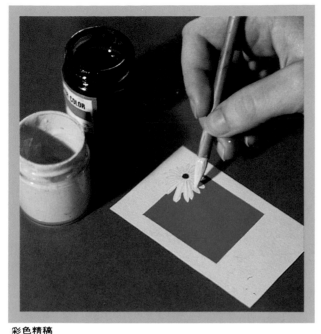

彩色精稿

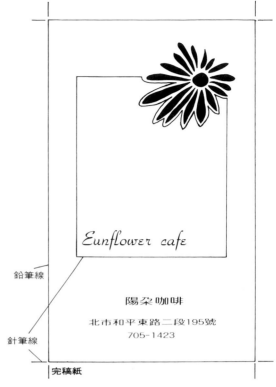

鉛筆線

針筆線

完稿紙

Eunflower cafe

陽朵咖啡

北市和平東路二段195號
705-1423

⑲

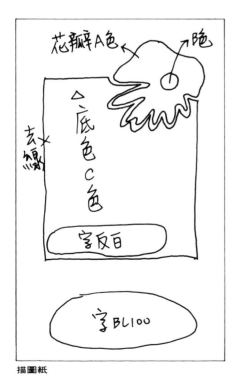

描圖紙

A色

B色

C色

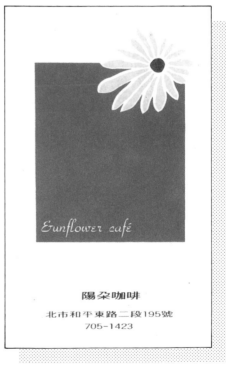

印刷成品

Eunflower café

陽朵咖啡

北市和平東路二段195號
705-1423

1.沿著色塊的邊緣貼上紙膠後，藉平塗筆上色即可得色塊；右上角的花朵另以白圭筆做細部的處理。
2.在只用一張描圖紙的時候，色塊內的英文字需貼於完稿紙的方格內；而色塊只需畫出墨線即可。
3.色塊內的英文字在標色時需註明〝反白〞；而色塊也需有〝去線〞的說明。
4.印刷成品／陽朵咖啡／EUNFLOWER CAFE／羊皮紙

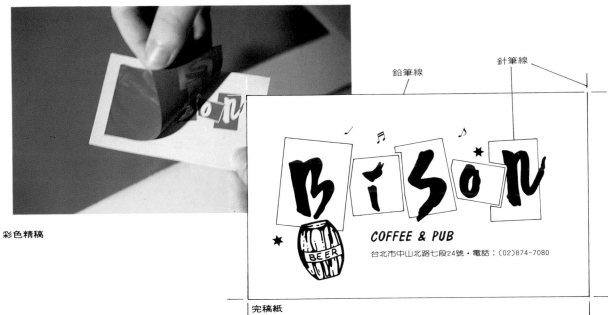

彩色精稿

鉛筆線

針筆線

完稿紙

㉒

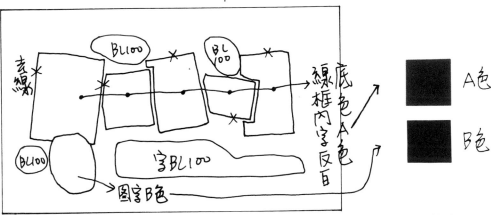

描圖紙

印刷成品

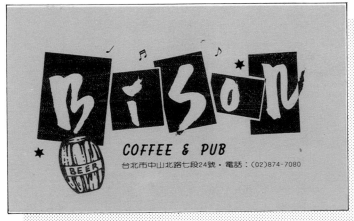

1.將黑白稿影印於紙材上，再將紙材置於色膜中，以影印機代替熱燙機做熱燙的工作。

2.啤酒桶與色塊在完稿時可同時繪製，但陰陽的關係要交待清楚。

3.基本上，反白字的處理都以陰陽替換來繪製；所以，標示時需做詳細的說明。

4.印刷成品／BISON COFFEE & PUB／珍珠卡

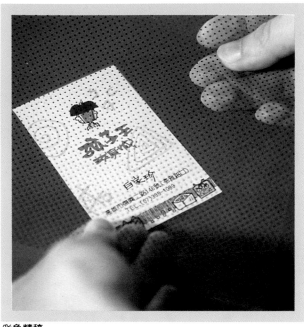

彩色精稿

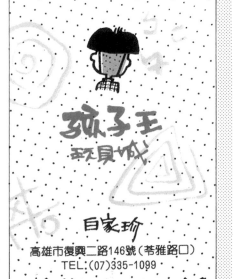

完稿紙（第一、二、三、四層描圖紙）

鉛筆線

針筆線

印刷成品

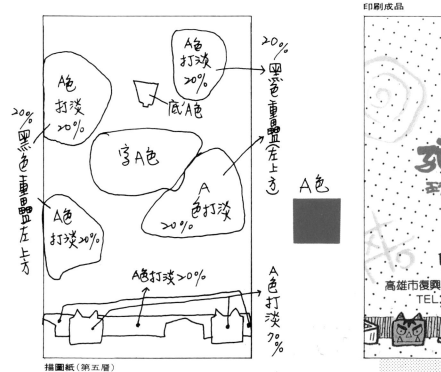

描圖紙（第五層）

A色

1.網點紙用於彩色精稿時，因為材質的關係，只能在所有要素繪製完成後，再利用黏性貼於最上層。

2.每個要素皆有重疊的情形，唯有多貼幾層描圖紙才能釐清要素間的關係。

3.雖然完稿時多貼了幾層描圖紙，但對於標色來說沒有影響，最外層仍是標色的描圖紙。

4.印刷成品／孩子王玩具城／道林紙

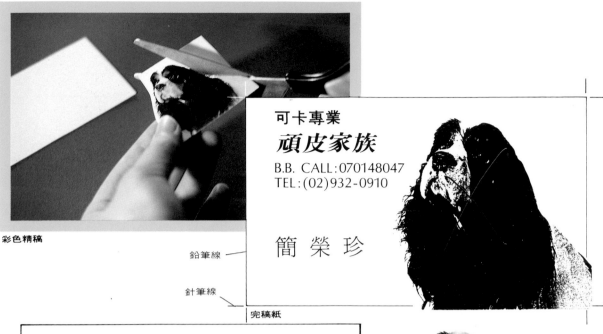

彩色精稿

鉛筆線

針筆線

完稿紙

26

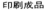

描圖紙（第一、二層）

印刷成品

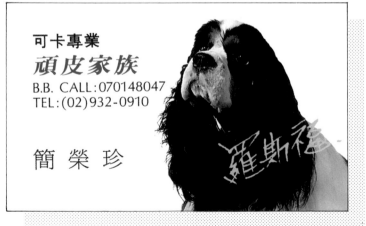

1. 製作精稿時，可從一般書籍中尋找代替的〝狗〞圖片；爾後再由店家提供詳實的圖片。
2. 完稿時，狗的部份只需貼黑白影印稿即可，而圖案上的文字需貼於第一層描圖紙上。
3. 附上彩色的圖片與標色清楚後，即可送交製版廠製版。
4. 印刷成品／可卡專業／頑皮家族／道林紙／上亮光

```
 1
3  2
 4
```

照・片・打・淡

彩色精稿

鉛筆線

針筆線

完稿紙

門市部

校台瑋

卡羅婚紗攝影名店

台北市信義路4段380號TEL／7019955　免費服務電話／080211599

27

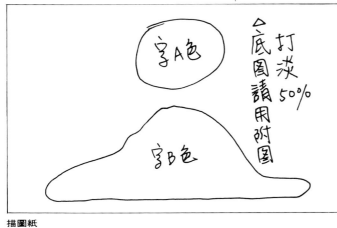

字A色

打淡 50%

底圖請用附圖

字B色

描圖紙

←A色

←B色

印刷成品

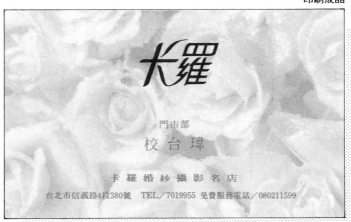

門市部

校台瑋

卡羅婚紗攝影名店

台北市信義路4段380號　TEL／7019955　免費服務電話／080211599

1.將原版彩色圖片蓋上描圖紙後，作彩色影印的處理，即可得所需的打淡圖片。

2.標準字體爲美術字，所以最好附上正確的黑白稿，以利製版。

3.在玫瑰上蓋上描圖紙，畫出需要使用的位置，再貼於完稿紙與描圖紙間。

4.印刷成品／卡羅婚紗攝影名店／布紋紙

1

3	2

4

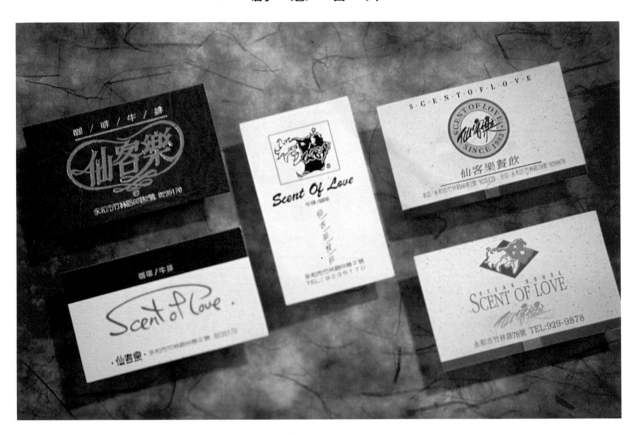

在設計名片時，以單張設計為主的佔了大多數；此單元告訴您一些不同的設計參考：1.定期的更改設計內容，除了兩標外，其餘要素皆改變。2.在設計第一張名片時，便有完整的設計企劃；圖中以十二生肖來做名片系列的設計。

在名片設計過程中，除了前面所介紹的三個步驟外；色彩的搭配與版面的編排也是重要的設計元素。色彩是一種複雜的語言，它具有喜怒哀樂的表現；所以，相對的色彩對感覺的影響是多方面的；例如，黃色使人聯想到酸的感覺。每一色彩都有不同個性、不同感覺及機能；色彩組合時，又能產生另一種全然不同的感情效果，而這些都是我們在設計名片前必須深入了解的課題。

一件優秀的名片設計作品，不外乎創意（Idea）、表現技巧（Technigue）與版面編排（lay－out）等三者結爲一體，配合妥當時，才能創作出成功的作品，並發揮〝門面〞的最大功效。在版面編排上，具體的詮釋或註解，大致上分文字、圖案（色塊）造形的編排，另輔以紙材上的搭配，而成一件突出的名片作品。

綜合目前國內的名片設計走向，大都是「理性有餘，感性不足」；如何善用圖案造形或色彩應用，是目前國內設計名片時，應加強的地方；本書最後的國外作品欣賞，讀者可了解到國外名片設計的成熟度，已達到我們所不能想像的地步。

欣賞、參考是提升我們名片創作的不二法門，希望藉著分門別類，爲讀者做系統化的整理，也可由名片間的風格，瞭解到行業間的設計差異；進而提升整個名片設計的水準，集「感性、理性」於名片中。

34

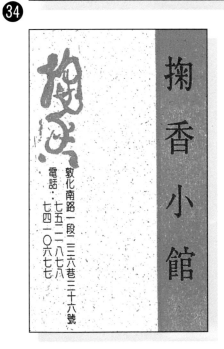

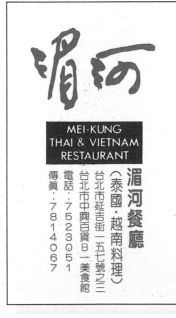

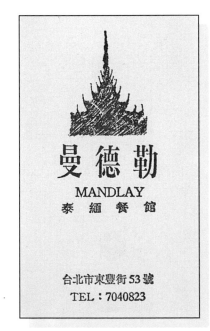

1.老街泰傣料理／LOUD GUY THAI FOOD／砂點紙
2.大車輪餐飲企業／道林紙
3.菊田日本料理／CIUH－TAIN／萊妮紙／印金
4.檸檬草有限公司／LEMON GRASS／鏡銅紙
5.掬香小館／砂點紙
6.湄河餐廳／MEI－KUNG THAI & VIETNAM RESTAURANT／浮紋紙
7.曼德勒泰緬餐廳／MANDLAY／萊妮紙

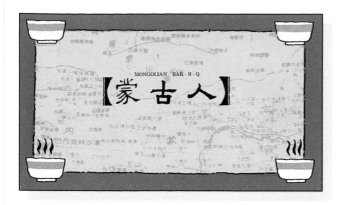

⑤

北極茶葉猪腳滷味館

臺中市文心路三段105-1號（大雅路口）
電話：(〇四)二二九六一〇〇五三
二二九六一〇三四〇

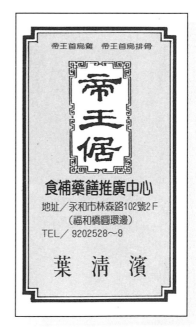

1.蒙古人／MONGOLIAN BAR.B.Q／銅版紙
2.江浙逸香園／萊妮紙
3.大可汗蒙古烤肉／THE ORIENTRL KING BAR.B.Q.／西卡紙／上光
4.溫布頓小館／WIMBLEDON CHINESE FOOD／西卡紙／燙金
5.金碧園港粵名菜／KING JADE RESTAURANG／模造紙／印金
6.北極茶葉猪腳滷味館／道林紙
7.帝王倨食補藥膳推廣中心／西卡紙

1	2	
3	4	
5	6	7

民歌 調酒 美食

武昌店
台北市武昌街二段64號2F
3753191.3316897

峨嵋店
台北市武昌街二段50巷20號B1
3751563.3317306

忠孝店
台北市忠孝東路4段209號5F
（溫梯漢堡5F）
7314840.7525617

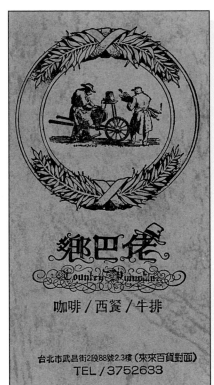

咖啡／西餐／牛排

台北市武昌街2段88號2.3樓（來來百貨對面）
TEL／3752633

38

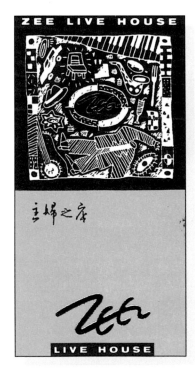

台北市敦化南路390巷12號 電話：7118766・7710260・7315185

1.木吉他／牛皮紙
2.木吉他音樂石／雪面銅版紙
3.鄉巴佬／COUNTRY PWNPHIN／雲彩紙
4.主婦之家／ZEE LIVE HOUSE／龍紋紙／燙銀
5.主婦之家／ZEE LIVE HOUSE／彩絲紙

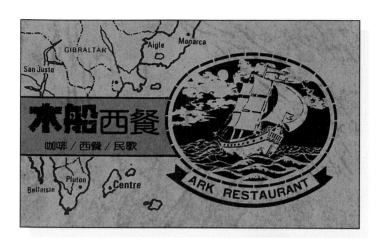

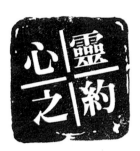

THE SPIRITUAL DATE

西餐／咖啡／演唱

營業時間／24小時營業

心靈之約西餐廳
總店：台北市林森北路142-146號
TEL：5616294・5411640
分店：台北市敦化南路362巷54號
TEL：7720573

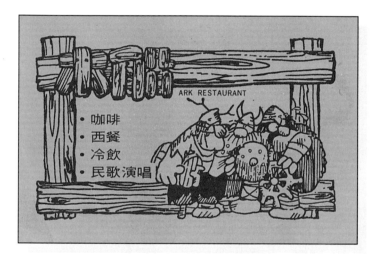

地址：桃園市中山路72號
（桃園大廟旁・原神仙蛋糕2F）
Tel：3356125

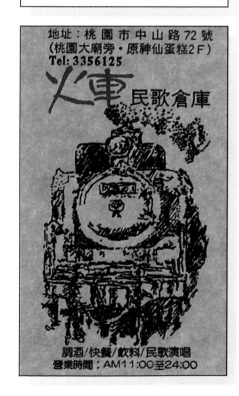

調酒／快餐／飲料／民歌演唱
營業時間：AM11:00至24:00

GIPSY

台北總管理處
台北市西寧南路139號2F TEL/(02)3886016
台中總管理處
台中市綠川西街135號第一廣場12F TEL/(04)2251657

1.木船西餐／ARK RESTAURANT／粉彩紙
2.心靈之約西餐廳／THE SPIRITUAL DATE／道林紙／印銀
3.木船西餐／ARK RESTAURANT／粉彩紙
4.火車民歌倉庫／羊皮紙
5.吉普賽民歌西餐廳／GIPSY／特麗紙

39

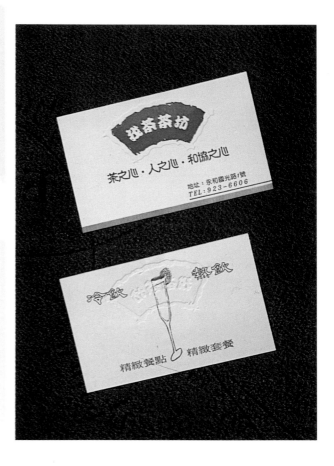

42

1.綵風錄／砂點紙
2.找茶茶坊／龍紋紙／壓凸
3.苦茶之家／模造紙
4.紫屋茶戀／PURPLE TEA HOUSE／特麗紙／印金
5.得意園茶藝館／粉彩紙

輕鬆小站 *Tea Time*

冷熱茶飲・咖啡・點心

天仁茶業股份有限公司

●鄭 州 店：台 北 市 鄭 州 路 125號 　　TEL：(02) 559-1485
●站 前 店：台北火車站2樓(金華百貨)　TEL：(02) 311-1083
●金 山 店：台北市金山南路二段8號　　TEL：(02) 341-1775
●忠 孝 店：台北市忠孝東路三段174號　TEL：(02) 778-3746
●羅斯福店：台北市羅斯福路三段251之1號　TEL：(02) 363-2274

總店・羅斯福路3段286巷4弄1號　365-5635
分店・新生南路3段60巷7號　　　362-3529

林碧玉

元元雨 茶坊

台北市忠孝東路 2 段96號
電話：3945050

品茗茶餐　茶葉禮盒
名家陶藝　各式茶具

43

慕雨軒茶舍

雅 茶 字 古 古 民
餐 葉 畫 壺 玩 藝

台北市光復南路116巷26號
TEL：781-9696
781-7181

1.輕鬆小站／TEA TIME ／鏡銅紙
2.人性空間／砂點紙
3.元元雨茶坊／模造紙
4.涵舍美の精品／簡餐／品茶／羊皮紙
5.慕雨軒茶舍／帝紋紙

1	2
3	4
5	

1.茶語錄／TOP TEA／道林紙
2.古意茶／羊皮紙
3.4.聚緣坊茶藝交流中心／棉彩紙
5.龍族茶館／砂點紙／燙金
6.藕薯不走／萊妮紙／燙金

1 2
3 4
5 6

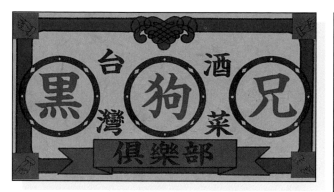

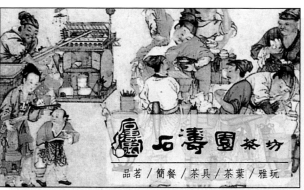

1.黑狗兄俱樂部／牛皮紙／飲酒
2.石濤園茶坊／西卡紙
3.阿二靚湯／鏡銅紙
4.悲歡歲月／砂點紙
5.古早厝／馬糞紙／燙金
6.九份茶坊／美術紙

1	2
3	4
5	6

48

1.純寶滷味茶坊／博美紙

2.上景COFFEE／水晶卡

3.界古幽情／羊皮紙

4.茶仙居／模造紙

5.思想起茶藝／道林紙／壓凸

6.阮厝茶藝／彩絲紙

1	2
3	4
5	6

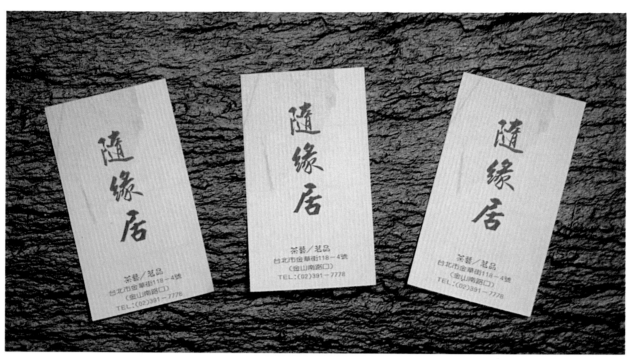

❹⁹

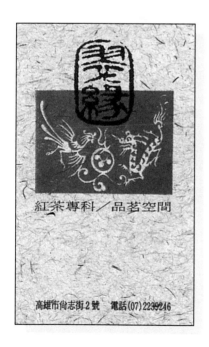

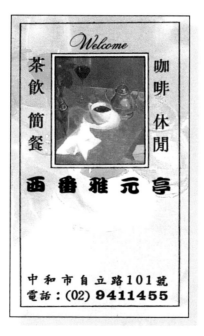

1.隨緣居／龍紋紙
2.翠緣紅茶專科／棉彩紙
3.西番雅元亭／雪面銅版紙
4.茶飯酒客棧／竹片

50

1.皇星大飯店／KING STAR HOTEL／道林紙
2.綠川大飯店／萊妮紙
3.5.園邸商務旅館／ROYAL GARDEN BUSINESS HOTEL／鏡銅紙／印銀
4.台北凱悅大飯店／HYATT HOTEL／銅版紙
6.環亞大飯店／ASIAWORLD PLAZA HOTEL／銅版紙

1	2
3	4
5	6

Pizza Hut®
必勝客

外送服務 DELIVERY SERVICE

A&B ROYAL PIZZA
老爺比薩

外送專賣店▲9200330
永和市永貞路6號(永貞路與福和路口)電話:9200330・9200061

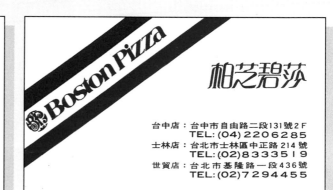

Boston Pizza
柏芝碧莎

台中店：台中市自由路二段131號2F
TEL:(04)2206285
士林店：台北市士林區中正路214號
TEL:(02)8333519
世貿店：台北市基隆路一段436號
TEL:(02)7294455

�51

PIZZA TIME
碧莎堡
Pizza & Salad Bar

永和市福和路221號 TEL:9271010

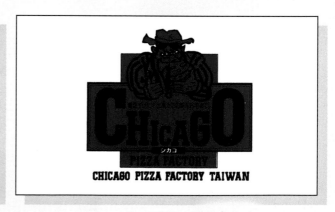

CHICAGO PIZZA FACTORY TAIWAN

1.必勝客／PIZZA HUT／西卡紙／上光
2.老爺比薩／A &BRDYAL PIZZA／西卡紙
3.柏芝碧莎／BOSTON PIZZA／銅版紙
4.碧莎堡／PIZZA & SALAD BAR／銅版紙／一折
5.芝加哥／CHICAGO PIZZA FACTORY TAIWAN／銅版紙

1

2	3
4	5

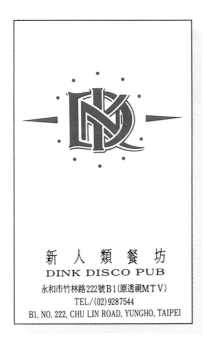

新 人 類 餐 坊
DINK DISCO PUB
永和市竹林路222號B1(原透視MTV)
TEL/(02) 9287544
B1, NO. 222, CHU LIN ROAD, YUNGHO, TAIPEI

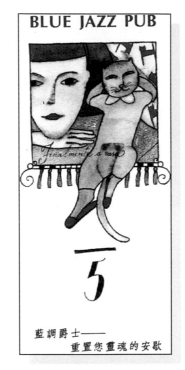

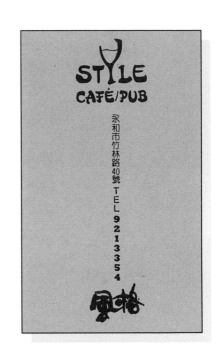

54

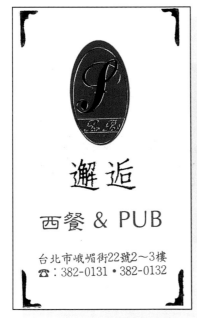

1.新人類餐坊／DINK DISCO PUB／鏡銅紙／印金
2.5.藍調爵士／BLUE JAZZ PUB／雪面銅版紙
3.風格／STYLE CAFE PUB／萊妮紙
4.邂逅西餐 & PUB／西卡紙／壓凸／印金
6.我們的店／OUR PUB／羊皮紙

Tengo PuB
From Caribe Sea

台北市臥龍街84號（近敦化南路基隆路口）
TEL：732-3146

DAY NIGHT PUB
雅宴

台北市忠孝東路四段270號B1
No. 270. Sec. 4. Chung Hsiao E. Rd. Taipei
Tel: (02) 775-2743-5·711-0665
Fax: (02)752- 7335

犁族 Looseman PUB

SEAMAN'S CLUB SERVICE ITEMS:
Beer & Drinks
Mail & International Call
Money Exchange
Visa & American Express
Snooker & Pool
Souvenirs

基隆市忠一路16號地下室　TEL: 4251573

⑤⑤

1/20
貳拾分之一的店　　許　乃　日
COCKTAIL MUSIC MTV
永和市永貞路52號／9238504

PUB
香腸基地

台北縣永和市秀朗路一段180號2F　TEL：9280999

1.TENGO PUB／TENGO PUB FROM CARIBE SEA／萊妮紙
2.雅宴／LA GRACE RESTAVRANT CO.,LTD.／道林紙
3.犁族／LOOSEMAN PUB／砂點紙
4.貳拾分之一的店／雪花紙
5.香腸基地／萊妮紙

1	2
3	
4	5

58

1.異塵／JUST.DRINK PUB／石紋紙
2.理想島／ULOPIA LSLAND／彩絲紙
3.印地安／INDIAN／牛皮紙／印金
4.金銀巷酒店／KING YIN SHINE／道林紙
5.家家酒酒家葡萄酒專賣店／西卡紙

1	2
3	
4	5

1.2.夢駝鈴／DREAMY RINGSI COFFEE SHOP／羊皮紙／一折
3.葛瑞絲／GODTASTE／萊妮紙
4.湘之最餐廳有限公司／萊妮紙

1	
	2
3	4

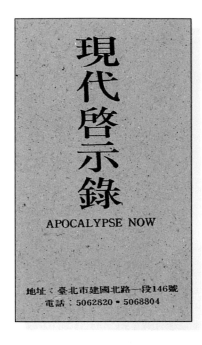

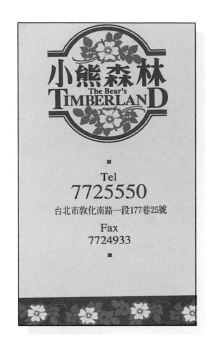

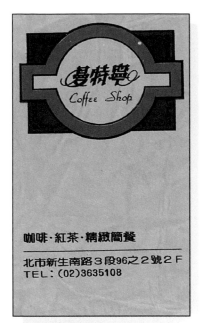

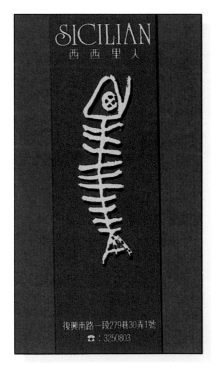

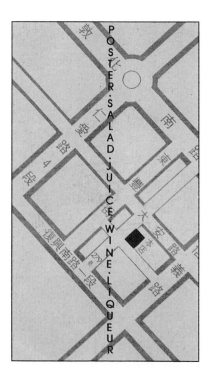

1.現代啓示錄／APOCALYPSE NOW／紙板／上光
2.小熊森林／THE BEAR'S TIMBERLAND／西卡紙
3.曼特寧COFFEE SHOP／紋皮紙
4.5.西西里人／SICILIAN／博美紙

1 2 3
4 5

VOGÜE LION
歐式 珈琲專賣店
法哥里昂

台北市和平東路一段258號1F（溫州街口）
TEL／3661600・3620437

ESPRESSO
CARAVALI
卡法綠咖啡

溫興源

進口咖啡豆
(Caravali Coffee Beans)
SPIDEM義大利咖啡機
法國・義大利風味咖啡品嚐
Astoria義大利咖啡機系列設備

南門門市：台北市寧波西街6號
電　話：(02)392-7152

向日葵
素食西餐廳

SUN FOLWER VEGETARIAN RESTAURANT

統一編號：86855737
台北市忠孝東路4段210-1號2樓
（明曜百貨公司旁）
TEL. 773-8773

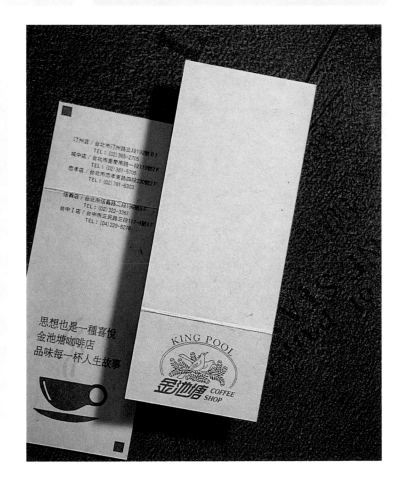

1.法哥里昂歐式咖啡專賣店／VOGUE LION／描圖紙
2.卡法綠咖啡／CARAVALI／道林紙
3.向日葵素食西餐廳／SUN FOLWER VEGETARIAN RESTAURANT／剛古紙
4.金池塘／KING POOL COFFEE SHOP／牛皮紙／一折

61

62

1.花城咖啡簡餐／FIOWER TEA COFFEE & MEAL／萊妮紙／燙金
2.銀行家連鎖西餐廳／BANKER COFFEE SHOP／西卡紙
3.加州陽光果汁吧／CALIFORNIA SUN JEICE BAR／砂點紙
4.花堤咖啡簡餐／FLOWER HOUSE COFFEE & EAZY FOOD／萊妮紙／燙金

1
2 3
4

OAK LODGE
橡樹園
/牛排/・/咖啡/・/西餐/

在鄰家的橡樹園……
你也可以嚐到市區的好口味

侯淑儀

大直店:台北市大直街41號 TEL:5050163

RoBert House

陽光空氣花和水
Sun-Nature

花藝・咖啡・飲料・簡餐 台北市敦化南路一段187巷33號 TEL 777 5537

OX CAFÉ & RESTAURANT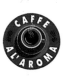

歌德堡
流・行・餐・廳

高凱君

台北市信義路四段384號/TEL:(02)7067560~2

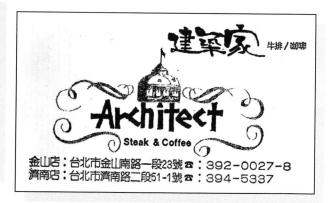

建築家 牛排/咖啡
Architect
Steak & Coffee

金山店:台北市金山南路一段23號☎:392-0027-8
濟南店:台北市濟南路二段51-1號☎:394-5337

⑥⑤

1.橡樹園／OAK LODGE／道林紙
2.羅伯庭院餐飲／ROBERT HOUSE／西卡紙／一折
3.陽光空氣花和水／SUN NATURE／美術紙
4.力福餐廳／OX COFFEE & RESTAURANT／銅版紙／一折
5.哥德堡流行餐廳／博美紙
6.建築家咖啡／ARCHITECT STEAK & COFFEE／龍紋紙／燙金

1	2
3	4
5	6

AL'AROMA CAFFE CAFFE AL'AROMA

阿諾瑪・咖啡坊

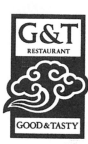
G&T RESTAURANT
GOOD & TASTY

雲・海・西・餐

阿諾瑪・咖啡坊
AL'AROMA CAFFE

南 門:台北市寧波西街6號 電 話:392-7152
東 門:台北市金山南路二段85巷7號 電 話:322-2170
忠 孝:台北市忠孝東路四段248巷17號 電 話:781-7258

台北市南京東路三段278號
TEL:781-3346~7
營業時間:07:00~01:00
牛排、咖啡、沙拉吧、青夜

我心深處 PLACES IN THE HEART

台北市金華街201號 (02)3415923

原田 cafe'

台北市南昌路二段70號
電話:3974986

⑥③

1.2.阿諾瑪・咖啡坊／AL'AROMA CAFFE／水彩紙
3.雲海西餐／GOOD & TASTY RESTAURANT／萊妮紙
4.我心深處／PLACES IN THE HEART／道林紙／影印
5.原田／CAFE／雪面銅版紙

1	
3	2
4	5

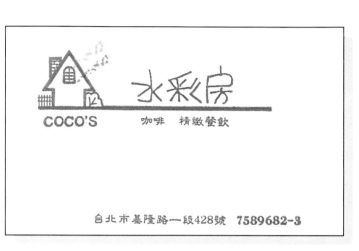

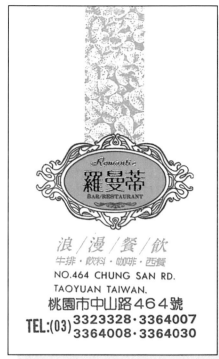

64

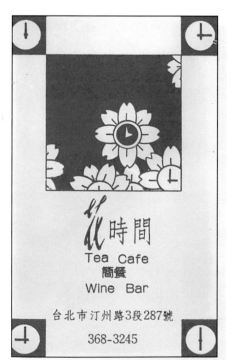

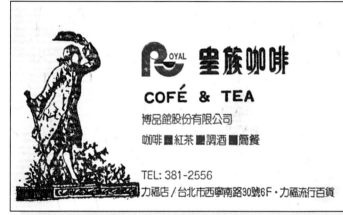

66

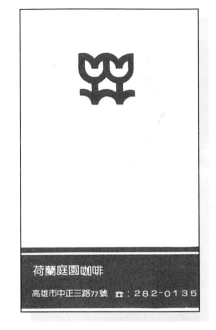

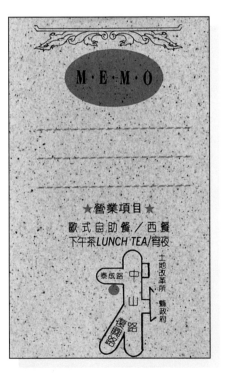

1.水彩房咖啡精緻餐飲／水彩紙
2.羅曼蒂浪漫餐飲／ROMANTIA BAR／粉彩紙／燙銀
3.花時間簡餐／FLOWERS TIME TEA・CAFÉ & WINE BAR／道林紙
4.皇族咖啡／ROYAL COFÉ & TEA／粉彩紙

1.荷蘭庭園咖啡／道林紙
2.佶園法式西餐／雪面銅版紙／燙金
3.薔薇語／ROSE'S LANGUAGE COFFEE & TEA／銅版紙／照片打淡
4.5.公爵西餐廳／砂點紙／燙金

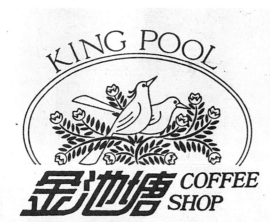

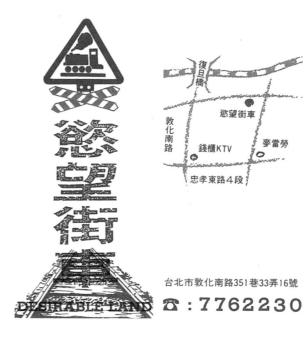

67

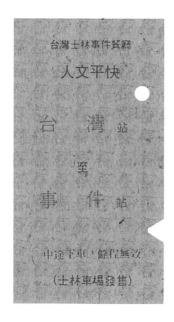

1.金池塘咖啡／KING POOL COFFEE SHOP／龍紋紙／一折
2.3.慾望街車／DESIRABLE LAND／水彩紙
4.5.台灣士林事件餐廳／雅點紙
6.阿爸的情人／紙板／飲酒

1	2	3
4	5	6

68

1.姑姑筵／水晶卡
2.一品炊美食餐飲／模造紙
3.富貴人生／GOLDEN LIFE RESTAURANT／銅版紙
4.卡薩商務西餐廳／LA CA SA COFFEE ITALIANO／紋皮紙
5.盛鑫花園餐飲／GILLEY'S GARDEN／西卡紙
6.躲貓貓／彩絲紙

1	2
3	4
5	6

69

1.都市空間／CITY SPACE BETTER LIFE／西卡紙
2.莎諾／SARA HOUSE／雲宣紙
3.普魯吉／PULUGOO BAKERY & RESTAURANT／銅版紙
4.雄雞歐式餐館／MALE RESTAURANT／雅點紙
5.芳咖啡／FANS CAFETERIA／美術紙
6.醍居餐廳／TIKI.BAR & RESTAURANT／道林紙

1	2
3	4
5	6

70

1.布猫餐館／西卡紙
2.寒舍咖啡・牛排／彩絲紙
3.佛羅倫斯／SOME WHERE／素描紙／PUB
4.老媽的菜／MOTHER'S HANDS COFFEE &TEA／肯博紙
5.三通餐廳／銅卡紙

1	2
4	3
	5

星期五股份有限公司
T.G.I. Friday's (Taiwan) Inc.
忠孝店
Chung Hsiao E. Restaurant.

台北市忠孝東路四段151號1F
1F, 151, SEC 4 Chung Hsiao, E. Road
Taipei Taiwan, R.O.C.
Tel : (02) 711-3579
Fax : (02) 778-4560

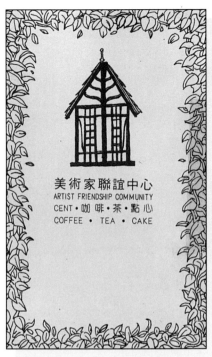

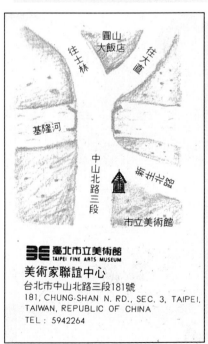

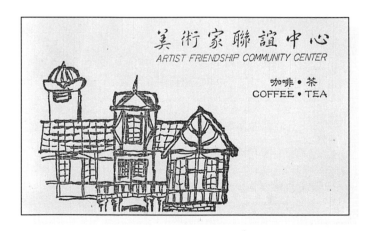

⓵

1.星期五股份有限公司／T.G.I.FRIDAY'S(TAIWAN)INC.／道林紙／壓凸
2.美術家聯誼中心／ARTIST FRIENDSHIP COMMUNITY CENTER／萊妮紙
3.GOODY GOODY 50'S ROMANTIC RESTAURANTANT BAR／牛皮紙
4.5.美術家聯誼中心／ARTIST FRIENDSHIP COMMUNITY CENTER／道林紙

1	2
3	4
5	

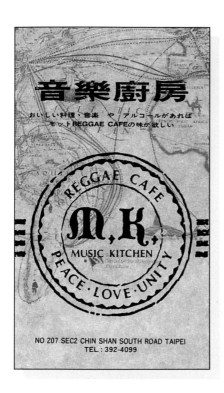

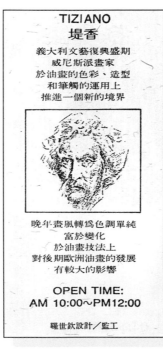

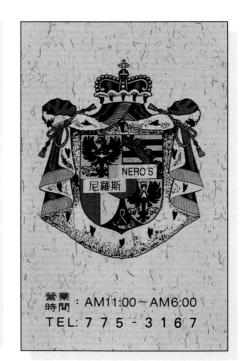

1.音樂廚房／MUSIC KITCHEN／羊皮紙
2.5.堤香西餐／TIZIANO／粉彩紙／燙金
3.樂雅樂餐廳／ROYAL HOST RESTAURANT／萊妮紙
4.非洲西餐廳／AFRICA RESTAURANT／道林紙
6.尼羅斯／NERO'S／粉彩紙

```
1 2 3
4 5 6
```

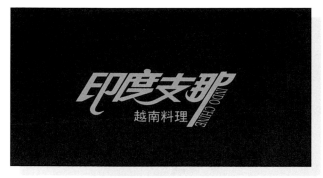

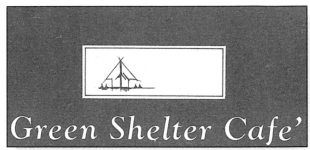

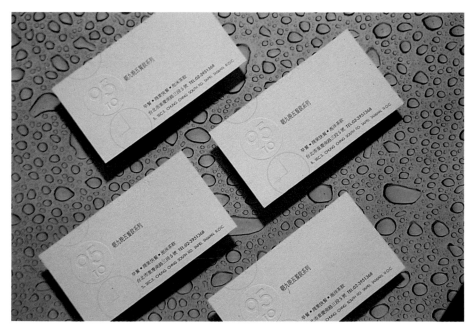

1.印度支那越南料理／INDO CHINE／道林紙
2.GREEN SHELTER CAF'E／素描紙
3.朝九晚五餐飲系列／萊妮紙／壓凸
4.5.小窩餐廳／NEST COFFEE & RESTAURANT／錦紋紙

|1|2|
|3|
|4|5|

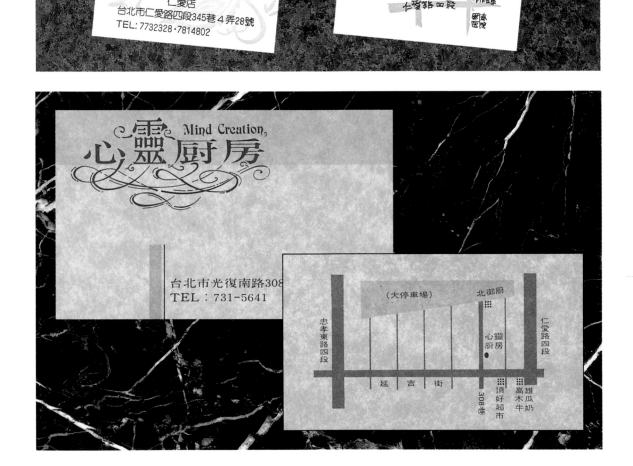

74

1.阿伊達庭園咖啡／AIDA CAFFEE／道林紙
2.心靈廚房／MIND CRCATION／羊皮紙

1
2

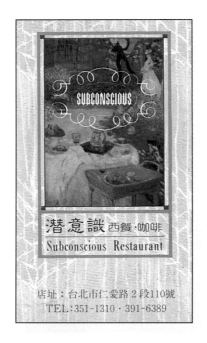

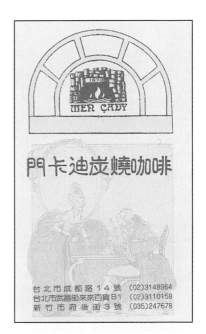

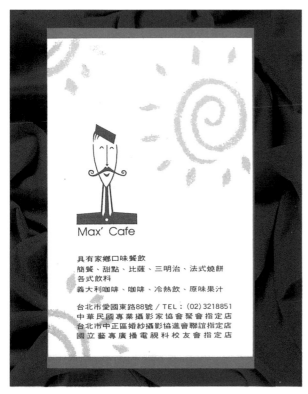

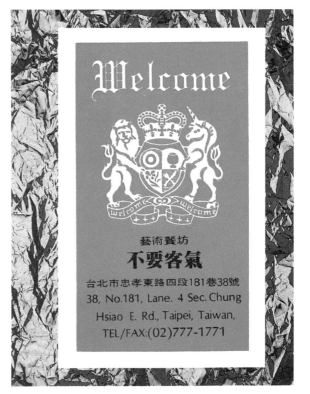

1.樂河／MELODY RIVER／博美紙
2.潛意識西餐・咖啡／SUBCONSCIOUS RESTAURANT／銅版紙／上光
3.門卡迪炭燒咖啡／MER CADY／萊妮紙
4.MAX'CAFE／龍紋紙
5.不要客氣藝術餐坊／YOU ARE WELCOME／道林紙／壓凸

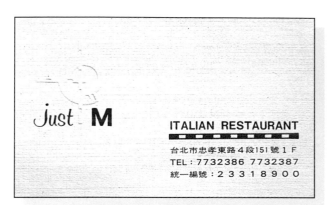

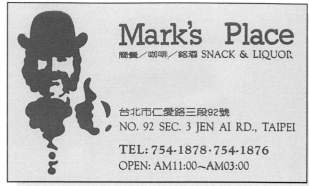

76

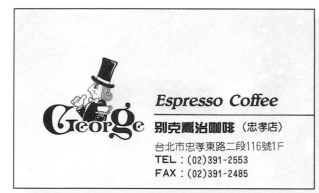

1.JUST M ITALIAN RESTAURANT／萊妮紙／壓凸
2.MARK'S PLACE／萊妮紙
3.別克喬治咖啡／ESPRESSO COFFEE／雪花紙
4.我家吃麵／棉絮紙
5.水晶礦流行餐坊／萊妮紙
6.鄉村小屋／CRAZY HOUSE／銅板紙／上光

1	2
3	4
5	6

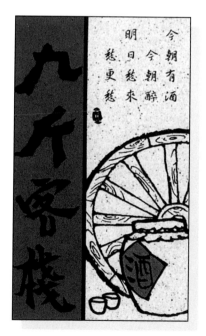

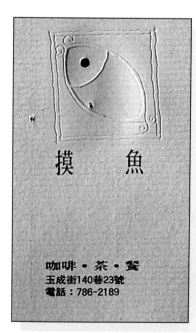

77

1.卡布基諾／KPOKINO／粉彩紙
2.阿弟的店／道林紙
3.城市之窗咖啡・牛排／CITY WINDOW CAFE／銅版紙
4.磨豆傳說／浮雕紙
5.九斤客棧／砂點紙
6.摸魚／粉彩紙／壓凸

1 2 3
4 5 6

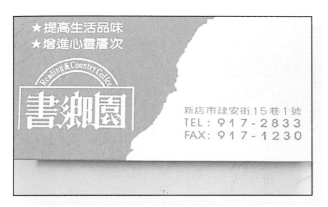

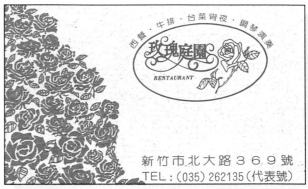

78

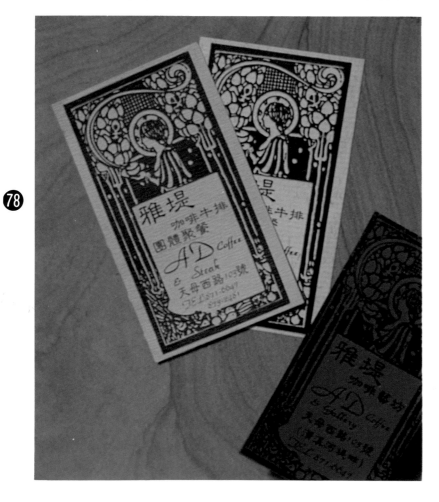

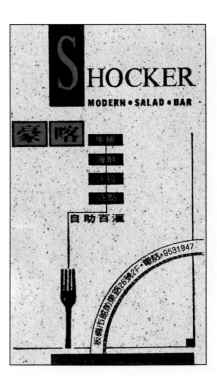

1.書鄉園／READING & COUNTER COFFEE／雲彩紙／一折
2.玫瑰庭園／RESTAURANT／帝紋紙
3.雅堤咖啡牛排／AD COFFEE & STEAK／美術紙
4.豪喀自助百滙／SHOCKER MODERN・SALA・BAR／砂點紙

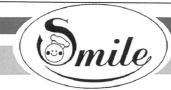

笑嘻嘻美食

Smile is 好吃 好吃 is Smile

訂購專線：3213093

台北市信義路 2 段192號

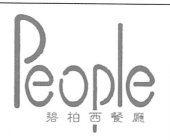

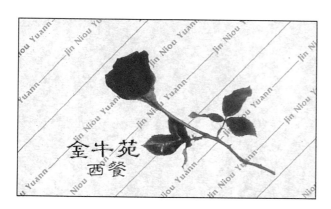

People

碧柏西餐廳

商業午餐・牛排・下午茶
營業時間：10:00AM～11:00PM
忠孝東路四段 216 巷 11 弄 10 號
訂位專線：7735513

I.C.C.
CAIPUCCINO®
BAR
Italian Gourmet Coffee Bar & Espresso Machines

12Fl.-2 No. 140, Roosevel Rd., Sec. 2, Taipei, Taiwan, R.O.C.
Tel : 369-3085-7 Fax : 368-3032
Tel : 310-697-9626 Fax : 310-697-6932 U.S.A.

Italian Gourmet Coffee Bar & Espresso Machines

I.C.C. 光復店

美商 I.C.C. 義式企業有限公司
台北市羅斯福路二段 140 號 12 樓之 1
電話：(02) 369-3085-7 傳真：(02) 368-3032
台北市延吉街 131 巷 41 號（I.C.C. 光復店）
電話：(02) 778 - 5417

美商 義大利高品味咖啡 精密咖啡機

1.2.笑嘻嘻美食／SMILE／雪面銅版紙
3.金牛苑西餐／JIN NIOU YUANN／羊皮紙／燙金
4.碧柏西餐廳／PEOPLE／道林紙
5.6.美商I.C.C.義式企業有限公司／I.C.C CAIPUCINO BAR／道林紙

79

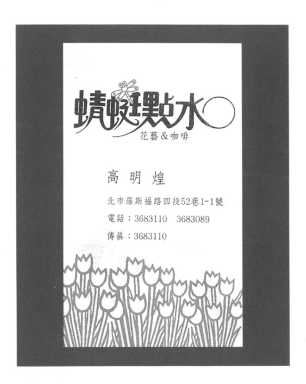

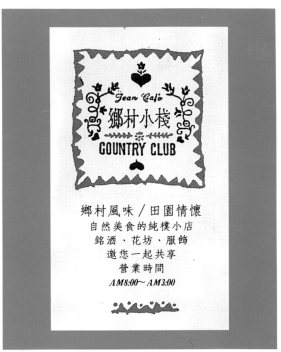

1.蜻蜓點水／粉彩紙
2.鄉村小棧／COUNTRY CLUB／萊妮紙
3.亞歷山大歐式花園西餐廳／華紋紙／一折
4.FANNY BAY OYSTERS CLEN & SHARON HADDEN／樺生紙

81

1.奇異飲料有限公司／聖妮杏桃汁／SENY COMPANY., LTD／西卡紙
2.台北神話／NANCY'S BAR／道林紙
3.黑風洞／相紙
4.天蠍星咖啡精品店／SCORPIO／布紋紙

| 1 | 2 |
| 3 | 4 |

1.里斯本的小店／SHOP OF TGISBON／道林紙／壓凸

2.卡莎布蘭加西餐廳／KASABLANKA／銅版紙／打模・一折

3.4.四季西餐牛排・西點麵包／FOUR SEASONS COFFEE & STEAK／麗紋紙

83

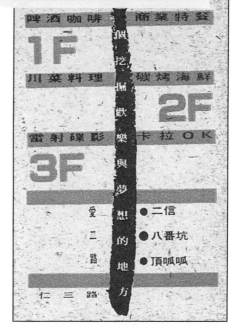

I.紅鬍子鐵板燒／RED BEARD TEPPANYAKI RESTAURANT／西卡紙／上光
2.4.八番坑／再生紙
3.饗客／THANK'S BUFFET & COFFEE SHOP／銅版紙
5.葡其廣場／PUCCI MARKET／銅板紙／上光／一折

1	
3	2
5	4

84

1.現象72 FASHION PUB／萊妮紙
2.浮生悠悠／LEISURELY LIFT／西卡紙
3.在室男文化咖啡閣／西卡紙／印金
4.姐妹廚房／THE SANDWICH EXPRESS／道林紙
5.大麥快速餐飲專賣店／萊妮紙
6.高廬／GAULOIS／美術紙

1	2
3	4
5	6

寧 靜 海

圖書・咖啡・快餐・牛排

永和店●永和市永和路一段149號(樂華戲院邊) TEL. 926-1752・928-9769
林森店●永和市林森路102號(福和橋頭圓環邊) TEL. 925-5522
竹林店●永和市竹林路205號2F(市公所對面) TEL. 925-2033

荷年華
Holland Maid

富都鐵板燒餐廳
FORTUNA TEPPANYAKI RESTAURANT
新竹市自由路67號(自由大樓)
TEL:(035)420320—1

85

樂河
MELODY RIVER

咖啡・紅茶・簡餐・調酒

台北市仁愛路4段373號(天廈後棟)
TEL:721-6661

美國 31 冰淇淋忠孝店
BASKIN-ROBBINS ICE CREAM STORES
台北市忠孝東路四段235號
☎(02)752—3131

1.ZOOM STUDIO／銅板紙
2.寧靜海圖書・咖啡・快餐・牛排／西卡紙
3.荷年華有限公司／HOLLAND MAID／西卡紙／一折
4.富都鐵板燒餐廳／FORTUNA TEPPANYAKI RESTAURANT／彩絲紙
5.樂河／MELODY RIVER／銅版紙
6.美國31冰淇淋忠孝店／BASKIN－ROBBINS ICE CREAM STORES／道林紙

1	2
3	4
5	6

戀戀風塵／台中市双十路二段103號　04/2363366(代表號)

86

1.戀戀風塵／GONE WITH WIND ART GALLERY／博美紙／壓凸
2.戀戀風塵／GONE WITH WIND ART GALLERY／雙卡紙
3.黑豆咖啡・紅茶・調理器具／萊妮紙
4.奧斯汀娜庭園西餐廳／AUSTINA RESTAURANT／道林紙／燙金
5.金漢莊海鮮台菜・夜總會／銅版紙

```
  1
 2 3
 4 5
```

1.2.石頭的店／TOUCH STONE／萊妮紙
3.富貴人生／ROYAL RESTAURANT／西卡紙／燙金／一折

1
2
3

麥當勞永和中心
永和市永和路2段170號
TEL：929-0101
FAX：929-0104

企劃經理
顧澄如

中華民國麥當勞食品推廣中心
寬達食品股份有限公司
台北市敦化南路678號10樓（寬達大樓）
電話：（02）705-8810

Croissants de France®
可頌坊

歐洲之粹
台北的法國風味

忠孝店	忠孝東路四段94號 TEL:775-3725〜6	中興店	中興百貨 B 館1F、B1 TEL:776-2261
光復店	光復南路238號 TEL:731-9038	峨嵋店	峨嵋街51號 TEL:389-7573
遠東店	仁愛遠東百貨超市 B1 TEL:705-1078	桃園店	桃園遠東百貨 B1 TEL:(03)334-2514
信義店	信義路三段190-1號 TEL:701-0047	日新店	中壢市日新路82號 TEL:(03)466-2841

88

元祖實業股份有限公司
YUAN CHU CORP.

永和門市店長
高淑明

門市：永和市永和路2段139-1號 ☎(02)9257503
公司：台北市南京東路一段52號9樓 ☎(02)5676622
統一編號：09462684 FAX：(02)9257503

南之朔食品股份有限公司
可頌坊 竹林加盟店

台北縣永和市竹林路229號
TEL：(02)925-8370・925-8354

胡　楓

1.寬達食品服份有限公司／麥當勞永和中心／MCDONAID'S／博美紙
2.寬達食品服份有限公司／麥當勞食品推廣中心／MCDONAID'S／博美紙
3.4.可頌坊麵包坊／CROISSANTS DE FRANCE／模造紙
5.元祖實業股份有限公司／YUAN CHU CORP／道林紙／壓凸
6.南之朔食品股份有限公司／可頌坊竹林加盟店／模造紙

1	2
3	4
	5
6	

西・點・麵・包

Mr. Baker
布 瑞 可

布 瑞 實 業 有 限 公 司

精緻蛋糕 & 麵包專門店

內湖店：北市內湖區成功路4段180號
（德安生活百貨公司 B1）(02)790-4712
中坡店：北市忠孝東路5段970號
（惠陽超市 B1）(02)786-2840
農安店：北市農安街39號1 F
(02)599-1067

磨坊 手製麵包・精緻餐點
與 你 共 享 寫 意 生 活

台 北 市 濟 南 路 二 段 ６ ６ 號
（ 新 生 南 路 口 ）
NO.66,SEC.2,CHINAN RD.,
TAIPEI,TAIWAN.
(02)393-0005/(02)396-8549

台北縣新店市民權路108號9 F
TEL：218-7133代表線
FAX：218-3274・75

呈 華 實 業 股 份 有 限 公 司
統 一 編 號：2 3 2 3 2 2 2 0
台北市八德路三段20號2 F

主婦商場機構

西點麵包／葡萄美酒／香醇咖啡／西式冷食自助餐

西點麵包／葡萄美酒／香醇咖啡／西式冷食自助餐

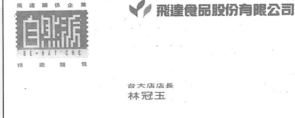

飛達關係企業

飛達食品股份有限公司

精緻麵包

台大店店長
林冠玉

台大店：
台北市新生南路三段102號
TEL：(02)363-2100

1.布瑞實業有限公司／布瑞可／MR.BAKER／萊妮紙／燙金 2.磨坊精緻餐點／LE MOULIN PESTAURANT／萊妮紙
3.呈華實業股份有限公司／主婦商場機構／卡莎米亞／CASAMIA／模造紙 4.馬可孛羅麵包／MARCO POLO／博美紙
5.飛達食品股份有限公司／自然派／BE・NAT'CHE／萊妮紙

1 2 3
4
5

89

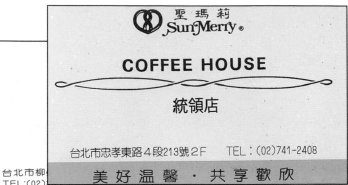

90

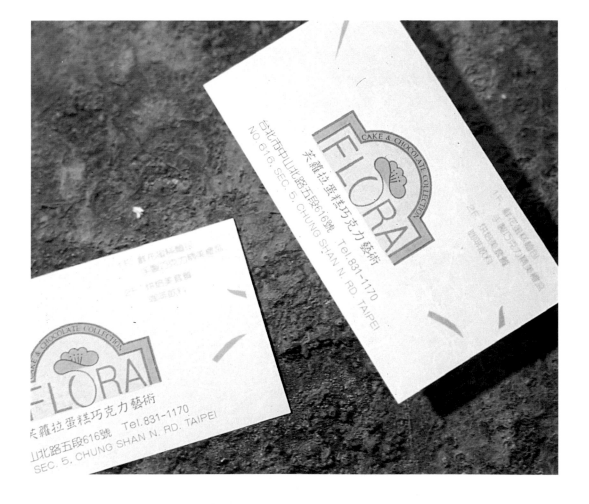

1.2.歐立食品股份有限公司／聖瑪莉／SUN MERRY／西卡紙／上亮光
3.芙蘿拉蛋糕巧克力藝術／FLORA CAKE CHOCOOLATE COLLECTION／浮雕紙

1 2
3

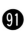

91

1. 葡吉麵包／PUCCI FACTORY／棉絮紙／一折
2. 頂好麵包／DING－HAO BAKERY／西卡紙
3. 一之鄉股份有限公司／一之鄉西點／YENOH／模造紙
4. 菲麥司生活履坊／FAMOUS COLLECTION／萊妮紙
5. 流行頻道／F.M. STATION／西卡紙

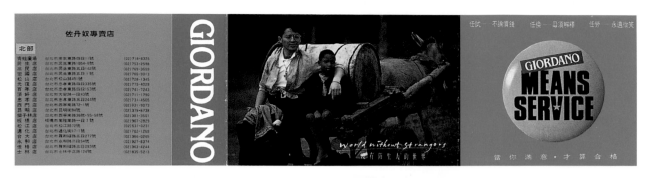

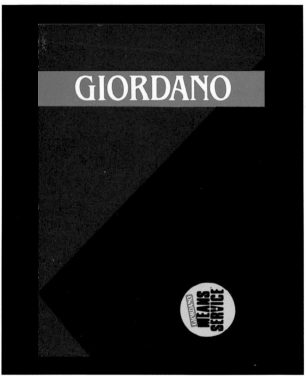

1.2.香港商捷時海外貿易有限公司（台灣分公司）／GIORDANO／銅版紙／二折

3.香港商捷時海外貿易有限公司（台灣分公司）／GIORDANO／西卡紙／一折

4.香港商捷時海外貿易有限公司（台灣分公司）／GIORDANO／雙卡紙／上霧光

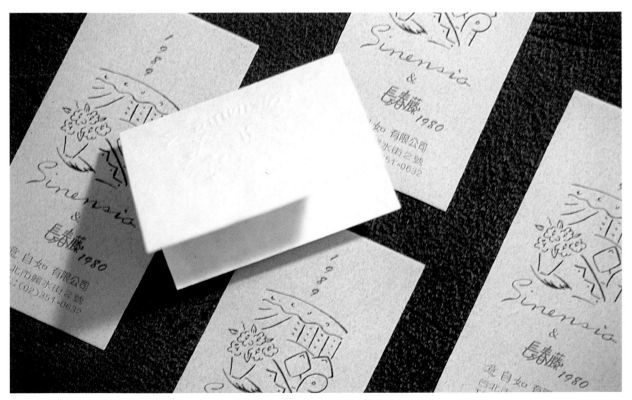

93

1.ESPRIT WHERE TO FIND US／棉絮紙・道林紙／一折
2.意自如有限公司／長春藤 1980／SINENSIA ／羊皮紙・粉彩紙／壓凸／一折

1
2

94

MIX 流行名店
台北市敦化南路一段219號
219 sec 1 tun-hua S. road
taipei taiwan.
☎ : (02)741-2662

米雪兒永和店
台北縣永和市永和路2段190號　TEL:(02)9290967

曾玲玲

伊恩服飾
台北市西寧南路72之1號 • 2F 之3
TEL : (02)381-8432

1.山二通商股份有限公司／YAMANI INTERNATIONAL／西卡紙／一折／上亮光／燙金
蜜雪兒關係機構／M.S.R GROUP／道林紙／一折
奇數力皮鞋／G－3／西卡紙／一折
2.MIX流行名店／雪面銅版紙
3.蜜雪兒關係機構／米雪兒／EONEO／萊妮紙
4.伊恩服飾／IAN FASHION BLUK／銅版紙／上亮光
5.太宇綿業股份有限公司／采夢文化／砂點紙／印金

```
 1
2 3
4 5
```

⑨⑤

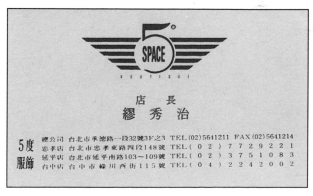

1. 夏綠原國際有限公司／夏門生活工作室／砂點紙

2. 吉諾服飾／GINO／萊妮紙／漫銀

3. 巨諾流行名店／GENO FASHION CROSSO／銅版紙　4. 玉山莊關係企業／巴而可／PARCO FASHION ARCADE／道林紙

5. A&V領帶專門店／雙卡紙／上亮光

6. 升榮貿易股份有限公司／派勒歐式禮服／PIELER OCCIDENTAL DRESS／水晶卡

7. 筠筠國際開發股份有限公司／５度服飾／5"SPACE／西卡紙

96

1.利高股份有限公司／Lee牛仔服飾／棉彩紙

2.河愛服飾／WHY AND 1/2 CHILDREN'S WEAR／萊妮紙

3.兩把刷子／TWO BRUSHES／雲彩紙／壓凸／一折

4.藜精品服飾／砂點紙

5.ㄉㄟˋ舶來精品／描圖紙

1.遊牧貴族／MR. KAN／萊妮紙／壓凸

偉得貿易有限公司／INTERNATIONAL FIYER／鏡銅紙／一折

2.新宿村進口鞋・服飾／特麗紙　3.老掉牙服飾／牛皮紙

1
2
3

98

1.GATT服飾／GET AT THIS TIME／牛皮紙
2.蓮舶來精品名店／CHOICE FOR YOU／描圖紙／燙金
3.大穎百貨股份有限公司／皮の文化／OXWORLD／羊皮紙／一折
4.H2O SPORTS／銅版紙

1 2
3
4

99

1.世馨實業有限公司／馬斯團體休閒服飾／MARS／模造紙
2.媚立登精品服飾／MAY LI DAN／彩絲紙
3.少年榜個性皮鞋／HELLO SHOES SHOP／模造紙
4.綠綿房／雲彩紙
5.荷衣花集／HER FLOWER GALLERY／萊妮紙／燙銀
6.主婦商場／MADAME FASHION／模造紙

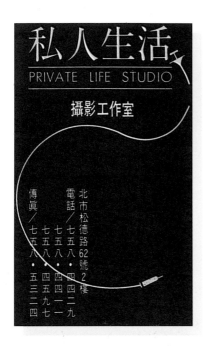

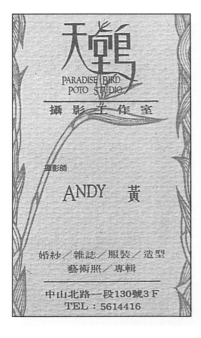

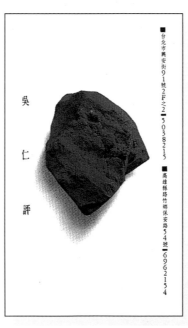

1.私人生活攝影工作室／PRIVATE LIFE STUDIO／西卡紙
2.鬥魚攝影工作室／GREATIVE PHOTO STUDIO／雪面銅版紙／上霧光
3.紫貝殼攝影工作室／PURPLE SEA－SHELLS DESIGN STUOIO／萊妮紙
4.天堂鳥攝影工作室／PARADISE BIRD POTO STUDIO／美術紙
5.吳仁評／博美紙
6.新樂園攝影工作室／NEW PHOTO STUDIO PARADISE／特麗紙

|1|2|3|
|4|5|6|

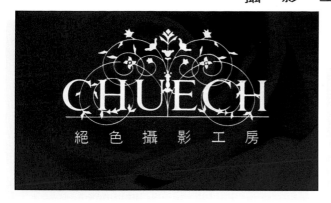

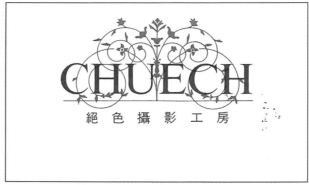

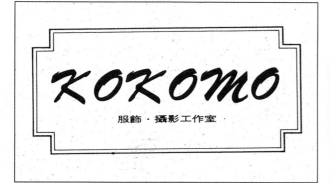

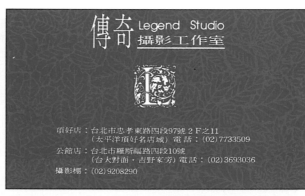

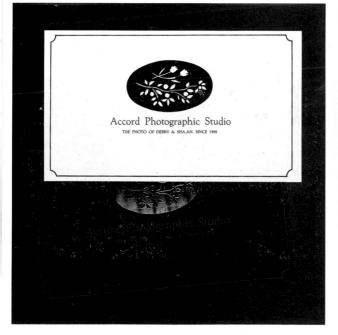

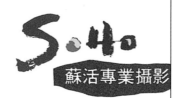

1.絕色攝影工房／CHUECH／銅版紙／上光

2.絕色攝影工房／CHUECH／模造紙 3.KOKOMO服飾・攝影工作室／彩絲紙

4.傳奇攝影工作室／LEGEND STUDIO／銅版紙／上亮光

5.雅格攝影工作室／ACCORD PHOTOGRAPHIC STUDIO／雪面銅版紙／上霧光／燙金

6.蘇活專業攝影／SOHO／美術紙

104

1.異形皇宮綜合餐飲空間／ALIEN BDK／西卡紙／上霧光

2.金雷射視聽中心／KING LASER K.T.V. M.T.V／萊妮紙／燙金

3.Kiss舞廳／KISS SUPER DISCO／西卡紙／上亮光　4.ARK流行音樂廳／ARK K.T.V. INN／西卡紙／一折／印銀

5.TOP 10視聽歌城／TOP TEN KTV & TEA GARDEN RESTAVRANT／萊妮紙

6.NO WAY DISCO PUB／鏡銅紙

| 1 | 2 |

| 3 | 4 |

| 5 | 6 |

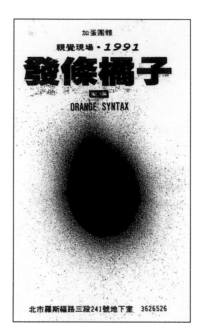

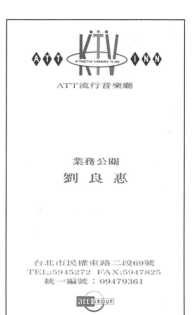

105

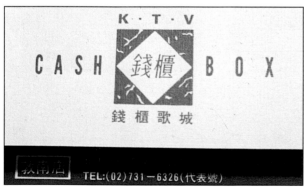

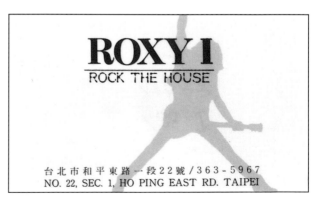

1.麗的KTV／LEADER K.T.V.／描圖紙
2.ATT流行音樂廳／ATT K.T.V. INN／道林紙／一折
3.GORGON DISCOLAND／厚紙板
4.發條橘子聚場／ORANGE SYNTAX／描圖紙
5.ATT流行音樂廳／ATT K.T.V. INN／道林紙
6.錢櫃歌城／CASH BOX K.T.V.／萊妮紙／一折
7.ROXYI ROCK THE HOUSE／描圖紙

1	2	
3	4	5
6	7	

106

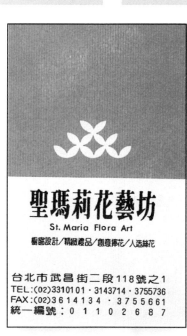

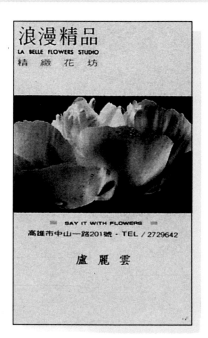

1.陽光種子花坊／SUNLIGHT／道林紙

2.加美花坊有限公司／CAMAY FLOWER DESIGN ART／萊妮紙／一折／打模

3.兩個女人個性花坊／羊皮紙

4.沐恩花卉有限公司／FLOWER SERVICE／銅版紙

5.聖瑪莉花藝坊／ST. MARIA FLORA ART／博美紙

6.浪漫精品精緻花坊／LA BELLE FUOWERS STUDIO／模造紙

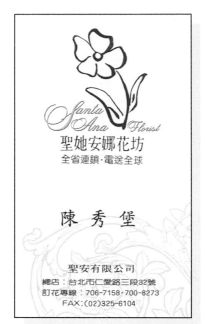

1.傑士花卉中心／JAZZ FLORIST'S／西卡紙／壓凸／燙銀
2.3.聖她安娜花坊／SANTA ANA FLORIST／萊妮紙
4.花之鄉／MALKE－SAGE GRAPHIC ART／砂點紙
5.情懷走私花藝設計／西卡紙／上亮光
6.愛登堡花坊／EIDONOP CASTLE FLORIST／萊妮紙

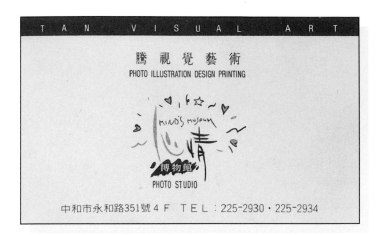

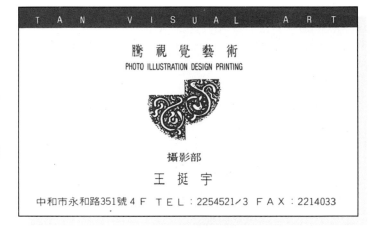

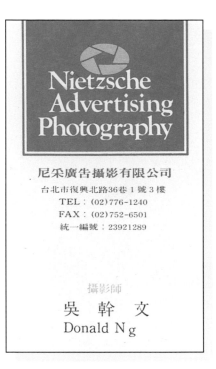

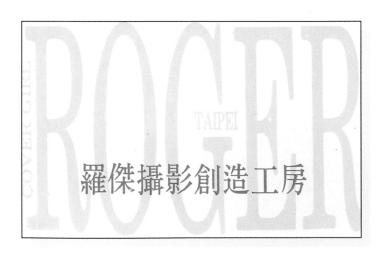

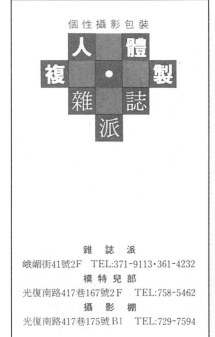

108

1.3.騰視覺藝術／TAN VISUAL ART／西卡紙

2.尼釆廣告攝影有限公司／NIETZSCHE ADVERTISING PHOTOGRAPHY／模造紙

4.人體複製個性攝影包裝／模造紙

5.羅傑攝影創造工作／ROGER COVER GIRL／西卡紙／上亮光

1	2
3	4
5	

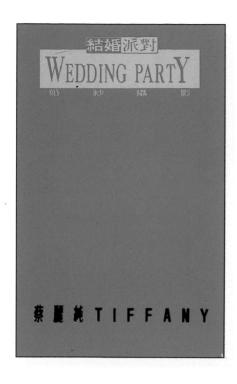

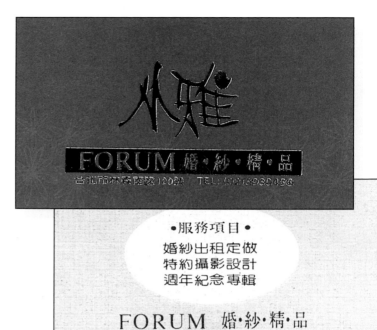

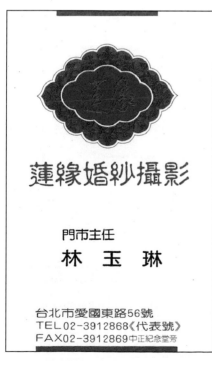

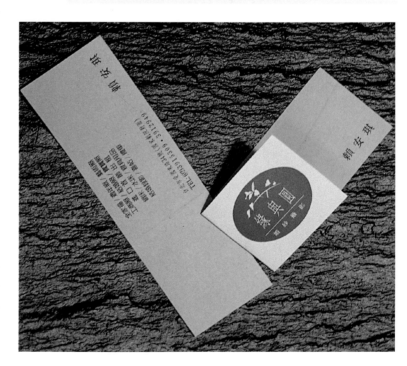

1.結婚派對婚紗攝影／WEDDING PARTY／西卡紙／上亮光／燙金

2.3.小雅婚紗精品／FORUM／萊妮紙／燙金

4.蓮緣婚紗攝影／紋皮紙

5.緣與圓婚紗攝影／模造紙／上亮光／一折

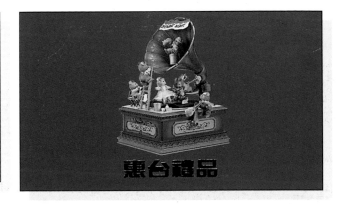

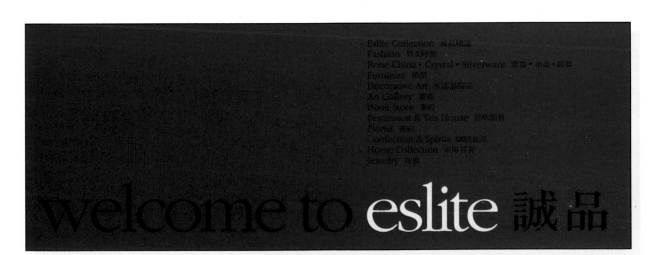

1.車博館／THE WORLD OF THE WHEELS／帶紋紙
2.台灣中華書局股份有限公司／傳記之家／模造紙
3.誠品股份有限公司／ESLITE／模造紙
4.惠台禮品／VICTORIA YIFTIGUE／西卡紙／燙金
5.誠品股份有限公司／ESLITE／西卡紙／上霧光

1	2
3	4
5	

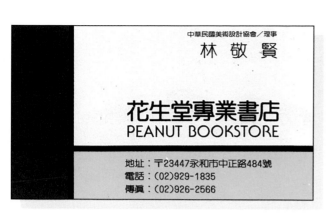

中華民國美術設計協會／理事

林 敬 賢

花生堂專業書店
PEANUT BOOKSTORE

地址：〒23447永和市中正路484號
電話：(02)929-1835
傳眞：(02)926-2566

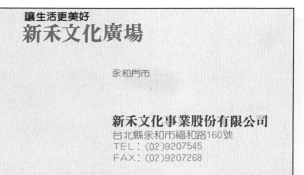

讓生活更美好

新禾文化廣場

永和門市

新禾文化事業股份有限公司
台北縣永和市福和路160號
TEL：(02)9207545
FAX：(02)9207268

媽媽寶寶專賣店

安幼國際股份有限公司
台北市南京西路91號1F
TEL：(02)5565955 FAX：(02)5581812
統一編號：84121393

現代 靈性 生活
Modern Spiritual Life

校園書房

營業時間：
● 星期一～星期六
10:30AM～9:50PM
● 星期日
2:00PM～9:50PM
台北市羅斯福路
四段22號
TEL：3653665
FAX：3680303

113

CHIA GUANG PAPER PRODUCTS CO., LTD.
NO. 1 GIFT WORLD., LTD.

Darling
嘉光紙品有限公司
一流禮品世界有限公司

親愛的產品系列

1.花生堂專業書局／PEANUT BOOKSTORE／鏡銅紙
2.新禾文化事業股份有限公司／新禾文化廣場／博美紙
3.安幼國際股份有限公司／媽媽寶寶專賣店／道林紙
4.校園書房／萊妮紙
5.嘉光紙品有限公司／一流禮品世界有限公司／CHIA GUANG／美術紙

114

1.亞典圖書有限公司／砂點紙
2.龍溪國際圖書有限公司／LONG SEA／羊皮紙／壓凸
3.北星圖書／萊妮紙／一折
4.棠雍圖書有限公司／萊妮紙
5.永漢國際圖書／Q BOOKS CENTER CORP／博美紙

|1|2|
|3|4|
|5|

CALIFORNIA IMAGE STUDIO

加洲影像工作室

南加洲傳播有限公司

陳麗淑

台北市光復南路58巷8之10號

TEL-02-7519122

FAX-02-7408930

統一編號-86733910

企劃・攝影・後製・電腦動畫・錄音・平面設計

和信傳播集團

UDPI

聯翔國際股份有限公司

分衆行銷事業處

總編輯

柯 康 儀

台北市南京東路3段311號8樓

電話：(02)7184407・7150751

傳眞：886-2-7125591

和信傳播集團
UNITED COMMUNICATIONS GROUP

汎太國際股份有限公司
Pan Pacific International, Inc.

設計
馮舒秀
Sunny Fung
Designer

台北市衡陽路七號十三樓
13F, #7, Heng Yang Road
Taipei, Taiwan, R.O.C.
Telephone 886 2 3881315
Facsimile 886 2 3314517

（115）

鐘鼎國際影視

TEMPO INTERNATIONAL

台灣台北市敦化北路4巷48號

48, LANE 4TUN HWA N. RD.
TAIPEI TAIWAN R.O.C.

TEL-7763835(五線)　FAX-7763960

管理部

廖珮君

ADMINISTRATION

PEI CHUN LIAO

TTV

TAIWAN TELEVISION
ENTERPRISE, LTD.

Fred. S. C. Chiou
REPORTER
NEWS DEPARTMENT.

10, PA TE RD., SEC. 3, TAIPEI, TAIWAN, R.O.C.
TEL : (02) 771-1515　EXT : 396
　　　(02) 731-3211・772-1291
FAX : (02) 775-9617～19

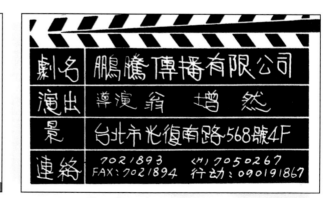

劇名　鵬騰傳播有限公司

演出　導演翁　增　然

景　台北市光復南路568號4F

連絡　7021893　（M）7050267
　　　FAX:7021894　行动:090191867

1.南加州傳播有限公司／加洲影像工作室／CALIFORNIA IMAGE STUDIO／博美紙

2.和信傳播集團／聯翔國際股份有限公司／UDPI／特麗紙

3.和信傳播集團／汎太國際股份有限公司／PAN PACIFIC INTERNATIONAL／帘紋紙

4.鐘鼎國際影視／IEUPO INTERNATIONAL／棉彩紙

5.台灣電視事業股份有限公司／TAIWAN TELEVISION ENTERPRISE／道林紙

6.鵬騰傳播有限公司／萊妮紙

1	2
3	4
5	6

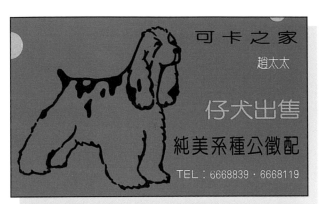

周 玫芬

CATSHOUSE

買賣・配種・美容・住宿・用品
頂好店：台北市大安路一段 31 巷 30 號
TEL: 731-5595
永和店：永和市永和路二段 289 號
TEL: 929-9107

SUNRISE
聖萊西寵物食品系列

黃 在 平

凡達實業有限公司

台北市忠誠路二段 4 號
TEL：(02) 838-2142　FAX：(02) 834-4218

116

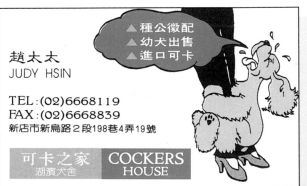

趙太太
JUDY HSIN

TEL：(02)6668119
FAX：(02)6668839
新店市新烏路2段198巷4弄19號

可卡之家　COCKERS
湖濱犬舍　HOUSE

1.貓咪屋／CATS HOUSE／模造紙
2.可卡之家／萊妮紙
3.迪斯奈寵物世界／博美紙／一折／燙金
4.凡達實業有限公司／聖萊西寵物食品系列／SUNRISE／雪面銅版紙
5.PET WORLD世界寵物名店／道林紙／燙金
6.可卡之家湖濱犬舍／COCKERS HOUSE／道林紙

APOGÉE

台北市新生南路一段126之7號
電話：(02)3973131
傳眞：(02)3510091

穗全 辦公家具

穗全股份有限公司
台北市復興北路66號8樓之1
電話：(02)775-5545
傳眞：(02)740-3192
統一編號：86289874
行動電話：090096546
B.B. CALL: 060-235534

洪 龍 彥

CasaBella ®
FURNITURE FROM EUROPE

合利傢俱
■各類傢俱批發■
何 國 民
板橋市中山路二段581號
TEL:(02)9642160
(02)9640795
呼叫器：070019724

117

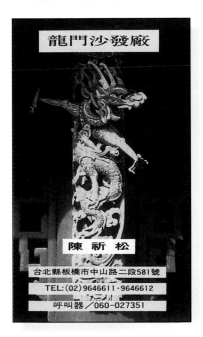
龍門沙發廠

陳 祈 松

台北縣板橋市中山路二段581號
TEL:(02)9646611・9646612
呼叫器／060-027351

我的店

原木組合傢俱
台北市汀州路736號　(02)392-4824
914-6360

1.雅城傢俱／APOG'EE／模造紙
2.穗全股份有限公司／NCXF／道林紙
3.凱撒精品歐式進口家具專賣／CASABELLA／特麗紙
4.合利傢俱／HE／雪面銅版紙
5.龍門沙發廠／道林紙
6.我的店原木組合傢俱／砂點紙

1	2
3	4
5	6

118

1.凱波電腦影像中心／相紙
2.女人工作室／TALLER DE MUJERES／銅版紙
3.巧比設計工作坊／STAYING ON TOP OF THE JOB／萊妮紙
4.藝形個體戶／道林紙
5.小唐視覺包裝設計有限公司／TANG'S PACKAGING／銅卡紙
6.高明子空間設計／模造紙

119

1.大偉工作室／DAVE'S WORKSHOP／模造紙／壓凸

2.藝能電腦動畫工作室／ARKSKM COMPUTER ANLMATS STADIO／雪面銅版紙／2D

3.重光廣告設計印刷有限公司／SNAINED／羊皮紙

4.林宏澤設計工作室／JER DESIGN STUDIO／道林紙／壓凸

5.長鴻廣告設計／彩色影印

1 2 3
4
5

工務部

徐 新烜

彩揚印刷有限公司
Bright Printing Service

台北市杭州南路二段87號3F
3F, No.87, Hang Chow S. Rd. Sec.2
Taipei, Taiwan, R.O.C.
TEL：3518077～9
FAX：3419238
BBCall：060196271
統一編號：86849742

家興美術印刷股份有限公司
台北縣新莊市化成路161巷28號
電話：(02)9928122(十線)
傳真：(02)9928131
統一編號：07622876

執行副總經理

王 光 仁

紙之家

實業有限公司
台北市仁愛路四段151巷37號3F
TEL／7786011(代表號)　FAX／7737569

經理
鄭　　鋼　Jack Cheng

122

● 印刷媒體
Taiwan Yellow Pages (英文年刊)
Guangdong Yellow Pages
Shopping Guide for Visitors to Taiwan.
工商採購電話簿(中文季版)
建材與設備(中文半年刊)
國民旅遊 台灣地區版 (中文年刊)
　　　　 大陸地區版
● 電子媒體
Electronic Taiwan Yellow Pages 綜合版
　　　　　　　　　　　　　　　 精華版
效率100工廠資料庫分類版 綜合版
　　　　　　　　　　　　　 精華版
● 公辦報紙
中央社Express News (英文晚報)
貿協貿易快訊(第三大經貿報紙)

林 敬 賢

永和市秀朗路一段166號
TEL (02)929-1835
FAX (02)924-2396

1.長春棉紙藝術中心／CHANG CHUEN COTTON PAPER ART CENTER／棉紙
2.彩揚印刷有限公司／BRIGHT PRINTING SERVICE／博美紙
3.家興美術印刷股份有限公司／CHIA SHIN ART PRINTING／道林紙
4.紙之家實業有限公司／PAPER HOUSE／道林紙
5.貿易快訊／銅版紙
6.彩印坊／砂點紙

1	2
3	4
5	6

印・刷・紙・器

123

1.千鶴印刷股份有限公司／博美紙
2.超梵設計印刷有限公司／CHAO FARN／萊妮紙
3.菁英彩色影印設計圖書公司／C&ELITE／萊妮紙
4.運昇印刷有限公司／SUNRISE PRINTIGN SERVICE／雪面銅版紙

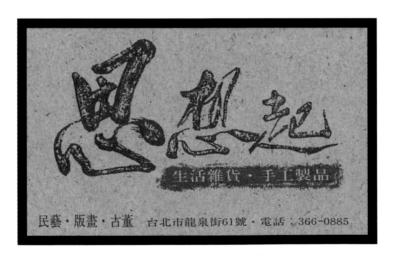

1.皇室麗廊／PALACE／羊皮紙／壓凸
2.天下第二家藝術有限公司／TREMENDOUS ART／博士紙
3.喜寶玉器珠寶古董有限公司／HSI PAO JADE JEWELERY ANTIQUES／萊妮紙／一折／燙金
4.思想起生活雜貨・手工製品／雅點紙

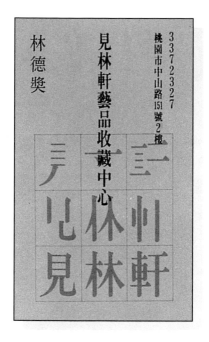

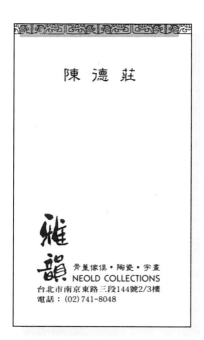

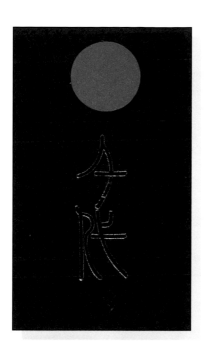

127

1.見林軒藝品收藏中心／萊妮紙
2.雅韻骨董傢俱・陶瓷・字畫／NEOLD COLLECTIONS／特麗紙
3.千代商行／萊妮紙／燙銀
4.富家麗公司／萊妮紙
5.勝大莊／西卡紙／上亮光／印金／一折

TAIWAN **PC WORLD**

A Publication of IDG Communications, Inc.

Vincent Wang
TECHNICAL EDITOR

12F-6, No. 1, Fu Hsin N, Rd.,
Taipei, Taiwan
TEL: (02)7764553 721-4302
FAX: 886-02-721-6444

YOKO

悠克電子股份有限公司
板橋市大觀路2段9號
TEL/(02)2756651-2
FAX/(02)2752154

YOKO
ELECTRONIC
CO. LTD.

王 進 祥

監視防盜系統　電視對講系統　電鎖對講系統　電路開發設計

SINOCOMP

ITC

INTERNATIONAL TAICOMP CORPORATION

Edward Liu
President

Office Tel: (02) 9175769
9133763
9183546
9171006
Fax:(02) 9110082
Training Center Tel:(02) 7184523

8F, 10, Alley 6, Lane 235, Pao-Chiao Rd.,
Hsin-Tien, Taipei, Taiwan, R.O.C.

系統顧問
陳 怡 彰

育倫電腦資訊股份有限公司
台北市長安東路二段181號8樓之二
TEL：(02) 7112636 • 7766419
FAX: (02) 7217969
統一編號：23444408

Multimedia Specialist

RIPE

傳豐科技

Some one-the best

胡 長 治
課 長

地址：台北縣新店市民權路４６號５樓
電話：(02)9186949
傳眞：(02)9158805
統一編號：09441485

128

1.台灣國際數據資訊有限公司／TAIWAN PCWORLD／模造紙
2.悠克電子股份有限公司／YOKO ELECTRONIC／萊妮紙
3.宇信專業電腦造字排版系統／INTERNATIONAL TAICOMP CORPORATION／模造紙
4.育倫電腦資訊股份有限公司／NEWTOP COMPUTER INFORMATION／龍紋紙／壓凸
5.傳豐科技／RIPE SOME ONE-THE BEST／模造紙

業務專員 呂　永　仁

精業流通情報廣場

永豐資訊股份有限公司
地址：台北市和平西路一段50號
TEL：(02)3963134,3962215,3920475
維修專線：(02)5119599,5119499,5119399
FAX：(02)3967247
統一編號：23429292

X'TECH

張　麗　琦
企劃部

吉欣電腦股份有限公司
台北縣永和市福和路327號6樓
TEL: 886-2-9290350
FAX: 886-2-9210164

C O M P U T E R

台北市羅斯福路
三段149號6FA室
統一編號：22423355

TEL:(02)3632112(02)3632621
FAX:(02)886-2-3629290
TLX:15258 KW/GROUP

JARLTECH
嘉太國際股份有限公司

王　世　陽

立彩得影像科技股份有限公司

何　君　毅

台 北 市 光 復 北 路 九 號 二 樓
TEL. 886-2 769 5089　　FAX. 886-2 762 3949

COLORLEADER

(129)

業務部／副理
邱　獻　郎

Northman

北部精機股份有限公司

總公司　台北市松江路200號6樓之3
電話　(02)536-8383(代表)
FAX (02)521-5538　統一編號　07632950
工廠　台北縣淡水鎮埤島10-4號
電話 (02)622-8695　FAX (02)623-4723
台北分公司 (02)563-1144　台中分公司 (04)325-3330
台南分公司 (06)251-6172　高雄分公司 (07)231-9752

ACeR

行政／期刊部
經理
郭　昇　勳

宏碁關係企業

第3波文化事業股份有限公司
台北市松山區10581民生東路977號

統一編號：12464813
電　　話：(02) 763-0052
傳　真　機：(02) 765-8767
軟體服務專線：(02) 762-1457

1.永豐資訊股份有限公司／精業流通情報廣場／模造紙
2.吉欣電腦股份有限公司／X'TECH COMPUTER／萊妮紙
3.嘉太國際股份有限公司／JARLTECH／道林紙
4.立彩得影像科技股份有限公司／COLORLEADER／美術紙
5.北部精機股份有限公司／NORTHMAN／模造紙
6.宏碁關係企業／ACER／第3波文化事業股份有限公司／萊妮紙

1	2
3	4
5	6

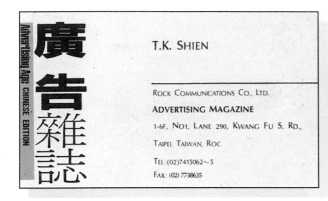

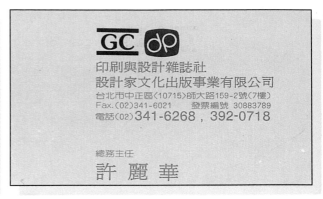

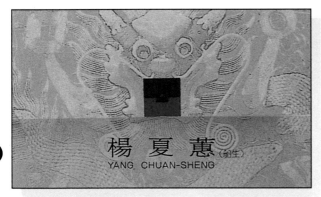

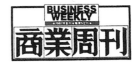

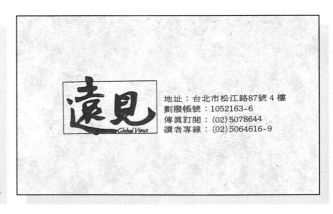

1. 廣告雜誌／ADVERTISING MAGAZINE／模造紙
2.3 設計家文化出版事業有限公司／印刷與設計雜誌社／萊妮紙
4. 商業周刊／BUSINESS WEEKLY／模造紙
5. 魚雜誌／FISH MAGAZINE／粉彩紙
6. 遠見雜誌／GLOBAL VIEWS／羊皮紙／一折

1	2
3	4
5	6

長鴻出版社
台南市新平路25號
TEL ▶ (06)2657951轉607
FAX ▶ (06)2913992

執行主編
陳德立

EXHIBIT NEWS－WEEKLY
展訊周刊
社址：台北市信義路四段415號6F之7
電話：(02)7586320(代表號)
傳眞：(02)7294159
記者 李介文

音响論壇
新 的 音 響 美 學

業務部／吳世昇

AUDIO ART

台北市古亭區10718辛亥路1段40號4F
TEL:362-1843・363-4863・FAX:362-2261 統一編號：01477214
6F. NO.40. SECTION 1. SHIN-HAI ROAD. TAIPEI. TAIWAN. R.O.C.

廣告部主任 張秀文

雅砌 月刊

ARCH

台北市中山北路二段61號10F
TEL:(02)5233639・FAX:(02)5374334

統一編號：22347511

華尚文化事業股份有限公司出版品

1.長鴻出版社／冠軍週刊／CHAMPION／雪面銅版紙
2.展訊周刊／EXHIBIT NEWS－WEEKLY／萊妮紙
3.音响論壇／AUDIO ART／水晶卡
4.華尚文化事業股份有限公司／雅砌月刊／ARCH／萊妮紙

| 1 | 2 |
| 3 | 4 |

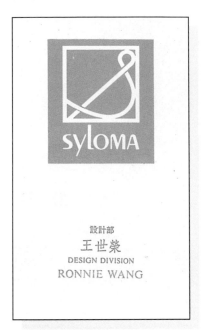

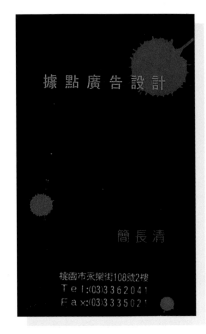

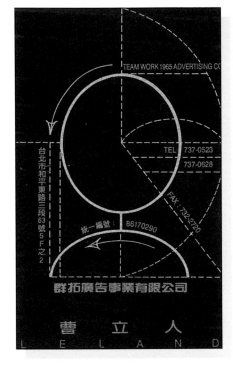

132

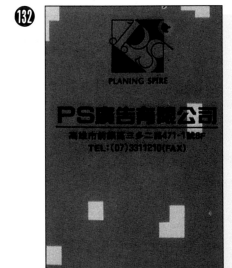

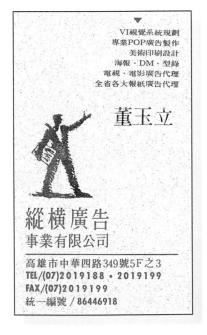

1.新藝公司／SYLOMA／道林紙
2.群拓廣告事業有限公司／LELANO／彩絲紙／印銀
3.據點廣告設計／模造紙
4.PS廣告有限公司／PLANING SPIRE／美術紙
5.縱橫廣告事業有限公司／萊妮紙／燙銀

1	3
2	5
4	

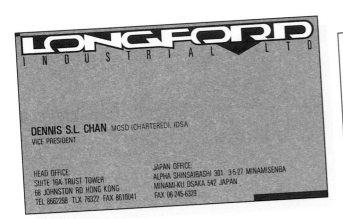

正圓廣告設計坊
CHENG YUEN ADVERTISING DESIGN STUDIO
包裝設計・CIS企劃設計・廣告設計
目錄設計・噴畫・珠寶設計
統一編號：01277905

台北市和平東路三段391巷8弄49號3F
TEL：(02)735-0699・378-1029
FAX：(02)735-0699
B.B.CALL：060-149417
行動電話：090-275009

Cheng Yuen

許富堯
Lawrence Hsu

程 湘 如　　創意指導

STONY DESIGN

台北市內湖康寧路三段180巷24號4樓

電話：02-6320568

傳眞：02-6320144

頑石設計事業有限公司

海峯廣告創意設計

H.F.
HAE FENG UNIQUE DESIGN

PLANNING MGR/
蔣 海 峯

Tel / (07)2247066・2245365
高雄市芩雅區樂仁路48巷3號

新生態藝術環境
NEW PHASE ART SPACE

台灣　台南市永福路二段138號　☎:(06)2267899(代) FAX:2265773

青岩創意製作
GREEN STONE

青岩創意製作有限公司
GREEN STONE CO., LTD.

負責人　翁智平

建築人物模型　雕塑藝品類
雕塑道具　GK模型生產

台北縣中和市中正路211巷32弄8號5F
TEL：(O)920-5019
　　(H)249-6129

統一編號：84093328

1.52GFORP INDUSTRIALOLTD／道林紙
2.正圓廣告設計坊／CHENG YUEN／雪面銅版紙
3.頑石設計事業有限公司／STONY DESIGN／道林紙
4.海峰廣告創意設計／HAE FENG UNQUE DESIGN／銅版紙／一折
5.新生態藝術環境／NEW PHASE ART SPACE／模造紙
6.青岩創意製作有限公司／GREEN STONE／羊皮紙

1	2
3	4
5	6

133

1.麥特股份有限公司／METROR DIGITAL IMAGERY／萊妮紙
2.歐陸專業轉印有限公司／OZU TECHNICAL ART SERVICE／萊妮紙
3.福臣氏形象設計有限公司／CORDIAL CORPORATE IDENTITY SYSTEM／雪面銅版紙
4.意識形態廣告公司／紋皮紙

1	2
3	
4	

型錄刊物DM籌劃印製・攝影設計印刷一貫作業
普普期刊廣告製作發行・面紙廣告設計印刷代理

台北市中華路二段97號B1
TEL:(02)3752500（代表號）
FAX:(02)3754327
統一編號：23043522

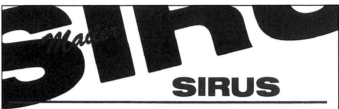

SIRUS

業務企劃部主仕
陳 景 輝
Jimmy Chen

新睿郵封製作公司
台北市南京東路五段123巷2弄1號4F
TEL:(02)753-1104・248-4186
FAX:(02)753-3772

詹兆庭／JAMES JAN

普力多元設計有限公司

視覺開發・電腦繪圖

北市安和路二段20巷1號1F

TEL：(02)7014160、7013285

FAX: 7082805

統編：22856985

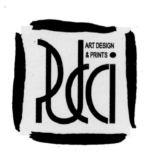

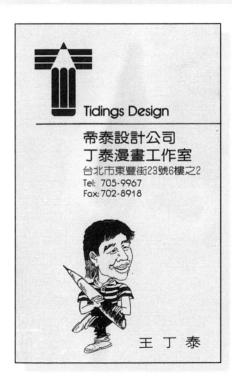

Tidings Design

帝泰設計公司
丁泰漫畫工作室
台北市東豐街23號6樓之2
Tel: 705-9967
Fax:702-8918

王 丁 泰

1.普全文化印刷事業有限公司／雪面銅版紙
2.新睿郵封製作公司／SIRUS／模造紙
3.普力多元設計有限公司／PUCD ART DESIGN & PRINTS／銅版紙
4.帝泰設計公司／TIDINGS DESIGN／丁泰漫畫工作室／萊妮紙

意得股份有限公司
AN・IDEA CO.,LTD.

王 河 清

營業部
副總經理

台北縣中和市中正路 754 號 7 F（名利企業城）
電話：(02)222-9468・(02)221-1284
傳眞：(02)222-9469

台北市信義路五段 5 號（世界貿易中心 3 B10）
電話：(02)725-2781

統一編號：22692436

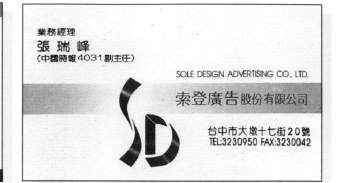

業務經理
張 瑞 峰
（中國時報 4031 副主任）

SOLE DESIGN ADVERTISING CO., LTD.

索登廣告股份有限公司

台中市大墩十七街 20 號
TEL:3230950 FAX:3230042

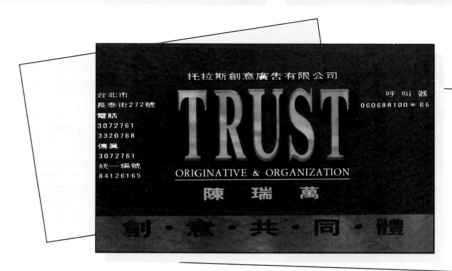

136

宋信宏
設計

智威湯遜廣告公司

台北市基隆路一段163號
聯合世紀大樓18樓
電話：(02)746-9028
傳眞：(02)766-2466
分機：172

JWT

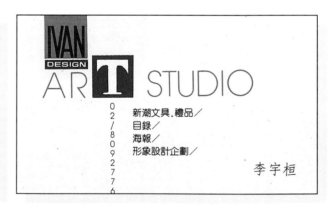

IVAN DESIGN
ART STUDIO

02/80092776

新潮文具.禮品／
目錄／
海報／
形象設計企劃／

李宇桓

1.意得股份有限公司／AN・IDEA／博美紙
2.索登廣告股份有限公司／SOLE DESIGN ADVERTISING／博美紙
3.托拉斯創意廣告有限公司／TRUST ORIGINATIVE & ORGANIZATION／雪面銅版紙
4.智威湯遜廣告公司／J・WALTER THCMRSCN／萊妮紙
5.IVAN DESIGN ART STUDIO／雪面銅版紙

1	2
3	
4	5

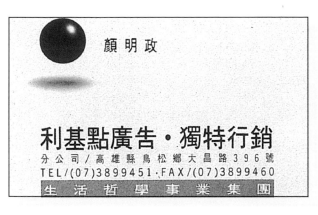

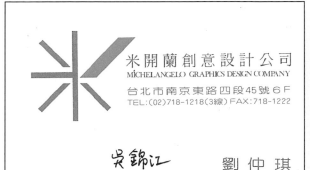

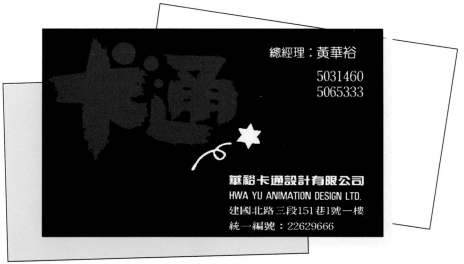

137

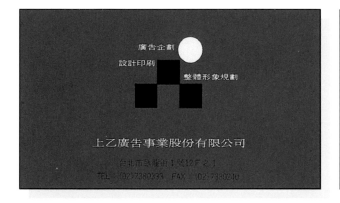

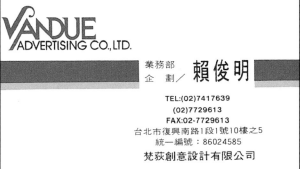

1.生活哲學事業集團／利基點廣告／博美紙
2.米開蘭創意設計公司／MICHELANGELO GRAPHICS DESIGN COMPANY／模造紙
3.華裕卡通設計有限公司／HWA YU ANIMATION DESIGN／西卡紙
4.上乙廣告事業股份有限公司／銅版紙
5.梵荻創意設計有限公司／VANDUE ADVERTISING／萊妮紙

1	2
3	
4	5

KIDMATE 永暉股份有限公司
KIDMATE CO., LTD.

李 哲 輝

內銷部：
台北縣五股鄉中興路一段
95巷4弄3號
NO.3, 4 Alley, 95 Lane,
1 Sec. Jong-Sing,
Road, Wu Gaw Shiang,
Taipei Sheng
TEL:(02)9823142
FAX:(02)9823224

電話／795-5151

內湖成功路四段61巷(麥當勞對面)

湖麗歐

大湖花園第2期

李海蒂

1981
· BY SAX ·

上威有限公司
台北市建國北路三段81巷17號
TEL: (02)5050089・5080409
FAX: (02)5080408

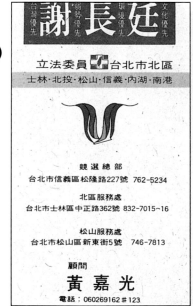

謝長廷

立法委員 台北市北區
士林・北投・松山・信義・內湖・南港

競選總部
台北市信義區松隆路227號 762-5234

北區服務處
台北市士林區中正路362號 832-7015~16

松山服務處
台北市松山區新東街5號 746-7813

顧問
黃嘉光

電話：060269162 # 123

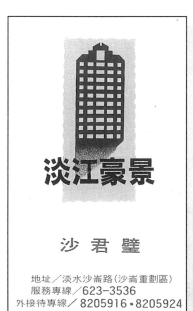

淡江豪景

沙君璧

地址／淡水沙崙路(沙崙重劃區)
服務專線／623-3536
外接待專線／8205916・8205924

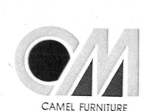

CAMEL FURNITURE

總經理
王自強

加睦股份有限公司
CAMEL FURNITURE CO., LTD.
台北縣土城鄉永豐路270巷17號
TEL : (02)265-6116
FAX : (02)265-6117
統一編號：23372960

1.永暉股份有限公司／KIDMATE／模造紙
2.大湖花園第2期／湖麗歐／博美紙
3.上威有限公司／BY SAX／模造紙／壓凸
4.台北市北區立法委員／謝長廷／樺生紙
5.淡江豪景／特麗紙
6.加睦股份有限公司／CAMEL FURNTURE／模造紙／壓凸

① ② ③
④ ⑤ ⑥

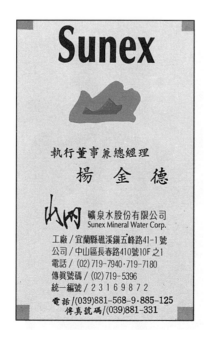

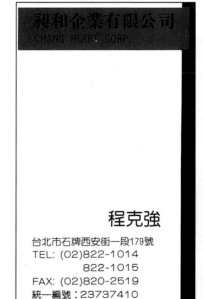

1.智慧行銷顧問股份有限公司／GATEWAY／水彩紙
2.花翎汽車旅店／FEELING MOTEL／西卡紙／一折
3.美術村／模造紙
4.銘銘股份有限公司／MINMAX LIMITED／棉絮紙
5.山內礦泉水股份有限公司／SUNEX MINERAL WATER CORP.／萊妮紙
6.昶和企業有限公司／CHANG HEART CORP.／道林紙

FUDER
CORPORATE MONITORING TANK
RESEARCH & CONSULTANT

QUALITY
WITHIN REACH

GLORYHOPE A.D總經理
企業管理博士

CONSUL GENERAL
GERRY

林 濤

富達管理顧問中心
北市通河街145號5 F
NORTH O.:5930976
EAST O.:7417015
FAX : 5930978

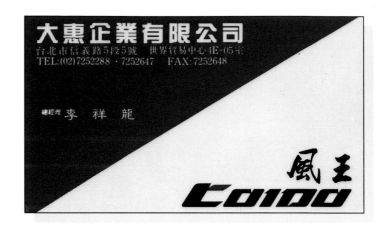

大惠企業有限公司
台北市信義路5段5號 世界貿易中心4E-05室
TEL:(02)7252288・7252647 FAX:7252648

總經理 李 祥 龍

風王
CO100

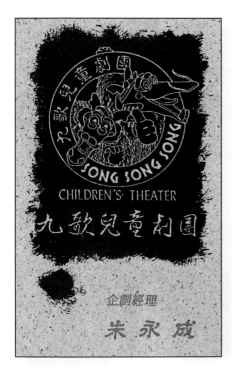

SONG SONG SONG
CHILDREN'S THEATER
九歌兒童劇團
企劃經理
朱 永 成

光雅
何 漢 輝
Ho Hon Fai

Kwong's Art

Jewellery Manufacturer & Wholesaler

Blk, A 9/F.,Windsor Mansion, 29 Chatham Rd., S.,
Kowloon, Hong Kong. Tel: 721 6271
Fax: (852) 721 1520 Pager: 116 8823 A/C 3262

李 惠 嫻 襄理

美國安泰人壽
AEtna Life Insurance
Company of America
TP102台北市南京東路四段1號3F
電話：(O)：7190779轉260 (H)：7671683
傳眞：5149437

1.富達管理顧問中心／FUDER CORPORATE MONITORING TANK／道林紙
2.大惠企業有限公司／風王／萊妮紙
3.光雅／KWONG'S ART JEWELLERY MANUFACTURER & WHOLESALER／特麗紙／燙金
4.九歌兒童劇團／SONG CHILDREN'S THEATER／砂點紙
5.美國安泰人壽／AETNA LIFE INSURANCE COMPANY OF AMERICA／道林紙

INDUSTRIAL ASIA
DEVELOPMENT CENTRE

MONSERRAT F. TALAUE
Chairman & President

S-328 Secretariat Building, Philippine International Conv...
CCP Complex, Roxas Boulevard, Metro Manila, Philip...
Telephones: 834-1127/834-0535/831-2892/832-0309 Lo...
Telex: 62164 IADCI PN ● Telefax: 834-0536
Easycall Tel. No.: 869-1111 Pager No. 23286

A MEMBER OF IADC GROUP

❶④❶

VOSO
FASHION DISTRICT

148. SEC. 4. CHUNG HSIAO E. RD. TAIPEI, TAIWAN, R. O. C.
TEL: (02)7729221

卓朋企業有限公司
台北市忠孝東路四段一四八號☎：(02)7729221

1.台灣德士可有限公司／TASCO(TAIWAN)／砂點紙
2.目標公司直營連鎖店／BJECT GUN'S SHOP／萊妮紙／一折
3.4.INDUSTRIAL ASIA DEVELOPMENT CENTRE GROUP／博美紙／印金・印銀／一折
5.卓朋企業有限公司／VOSD FASHION DISTRICT／西卡紙／上亮光
6.本源興股份有限公司／BENISON／萊妮紙／壓凸

1	2
3	4
5	6

薛麗妮

綠色革命

台農金綫蓮實業股份有限公司
TAI NUNG CHIN HSIEN LIEN CO., LTD.

地址：台北市南京東路三段223巷8號4F
☎ : B.B. CALL:060151653

陶錦傑

大脚車隊

吉普買賣・改裝・維修・精品

大脚汽車有限公司

台北市士林區忠誠路一段20、22號
電話：8325499 傳眞：8325490
呼叫器：070232083

楷模公共關係顧問股份有限公司

K・CONCEPTS

台北市南京東路5段16號3F之2
TEL：746-6761 FAX:766-5915
統一編號：23592809

資深
專案執行　胡怡凱

LCM COMPANY

ALAIN DELON
PARFUMS

隆成美有限公司

地址：台北市西藏路100號3F

電話：(02)336-6715

傳眞：(02)302-4196

統一編號：84134974

香水部經理
簡明珠

142

大丹股份有限公司
MERCANTEK INDUSTRIAL CORP.

業務代表
陳文辰

地址：台北市仁愛路四段345巷5弄15號7樓
電話：(02)731-5861～5
傳眞：(02)711-1755 電報：20357
統一編號：23431797

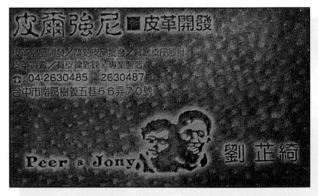

皮爾強尼■皮革開發

04-2630485 2630487
台中市南區樹義五巷56弄70號

Peer & Jony 劉芷綺

1.台農金線蓮實業股份有限公司／TAI NUNG CHIN HSIEN LIEN／模造紙
2.大脚汽車有限公司／大脚車隊／道林紙
3.楷模公共關係顧問股份有限公司／K. CONCEPTS／博美紙／印金
4.隆成美有限公司／LCM COMPANY／鏡銅紙
5.大丹股份有限公司／MERCANTEK INDUSTRIAL CORP.／彩絲紙
6.皮爾強尼／PEER & JONY／皮革

1	2
3	4
5	6

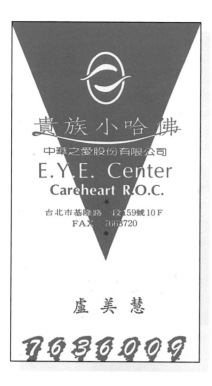

貴族小哈佛
中華之愛股份有限公司
E.Y.E. Center
Careheart R.O.C.

台北市基隆路一段159號10F
FAX：7668720

盧美慧

7636009

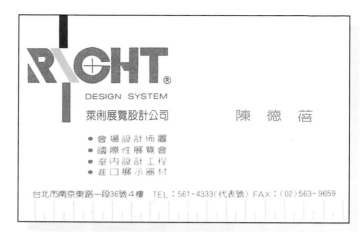

RICHT®
DESIGN SYSTEM

萊俐展覽設計公司　　　陳德蓓

● 會場設計佈置
● 國際性展覽會
● 室內設計工程
● 進口展示器材

台北市南京東路一段36號4樓　TEL：561-4333(代表號) FAX：(02) 563-9659

E&K WHOLESALE CLUB

毅高實業有限公司
台北市中坡南路98巷9號
TEL：7266688 • FAX：7285832

E & K　WHOLESALE　CLUB

143

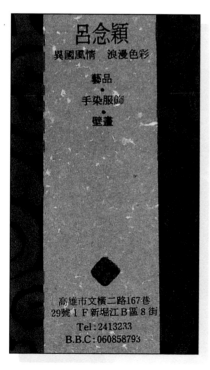

呂念穎
異國風情　浪漫色彩

藝品
・
手染服飾
・
壁畫

高雄市文橫二路167巷
29號1F新堀江B區8街
Tel：2413233
B.B.C：060858793

製作經理
李志剛

進・行・式・劇・團
PROGRESS▸IN◂THEATRE

團　　址：台北市新生南路一段143巷9之1號
TEL：(02) 3770489　　FAX：(02) 3772210

1.中華之愛股份有限公司／貴族小哈佛／E.Y.E.CENTER CAREHEART／雪面銅紙
2.萊俐展覽設計公司／RICHT DESIGN SYSTEM／萊妮紙
3.毅高實業有限公司／E & K KHOLESALE CLUB／粉彩紙
4.呂念穎藝品手染服飾・壁畫／雅點紙
5.進行式劇團／PROGRESS IN THEATRE／水彩紙

澳大利亞
ALL HANDLING PTY, CO.公司授權
汝成實業有限公司，建志行獨家進口
KOALA(無尾熊)在台總代理
呼拉熊工作室

經理
周守訓
Jerry Chou

台北市四平街136號7樓之2 (長春國宅)
TEL：(02)504-7377 FAX：(02)504-7377

富邦產物保險

易　　行

富邦產物保險公司(原國泰產物保險公司)
蘭陽分公司・宜蘭通訊處
宜蘭縣宜蘭市渭水路15-56號3樓
電話：(039)362121～2　傳眞：(039)352295
統一編號：40578274

富邦集團

PROLOK
MANUFACTURE CO.,LTD.

2FL., NO. 371, TA NAN ROAD, TAIPEI,
TAIWAN, R.O.C.
TEL: (02) 8825304・8825294
FAX: 8825294
P.O. BOX 67-1581, TAIPEI,
TAIWAN , R.O.C.

1.呼拉熊工作室／特麗紙
2.富邦產物保險／模造紙
3.千鴻健康廣場／粉彩紙／一折
4.宏鴻股份有限公司／PROLOK MANUFACTURE／道林紙
5.中國影評人協會會員／司馬飄／西卡紙

1 2
3
4 5

145

1.兄弟模型精品專賣店／BROTHEB／道林紙
2.億典精藏／POING HOBBIES／模造紙
3.吉的堡教育機構／KID CASTLE／萊妮紙／一折
4.永入國際企業股份有限公司／動物園／ZOOZOO／博美紙／一折
5.與我同行國際(會員)聯誼會／ONLY YOU MEUBERSHIP CLUB／模造紙

1	2
3	
4	5

副理 劉文駿

維京國際股份有限公司

紐約大都會博物館 在台代表
美國Macmillan, Inc. 台灣總代理
台北市南京東路3段210號3F
TEL・(02)7783369
FAX・(02)7785739

宥聯
企・業・有・限・公・司
台北縣板橋市文化路一段101巷9號11F
(百辰園工棟，11F)
電話：(02)960-1610 代表號
傳真：(02)960-1602

何 榮 鎮

 中國生產力中心
臺中市40226國光路250-3號
電話：(04)287-0040
FAX:(04)287-3626
統一編號：06046025
劃撥帳號：0240690-1

中區服務處
副線(R&D)組經理
表面處理
污染防治 專案負責人

梁 慶 輝

總經理
吳 殿 政

BADON 八動股份有限公司
台北市松江路146號8樓之1
電話：(02)567-8889
傳真：(02)568-2034

1.維京國際股份有限公司／模造紙
2.宥聯企業有限公司／UNION ENTERPRISE／萊妮紙
3.雜貨箱藝品／銅版紙
4.中國生產力中心／CHINA PRODUCTIVITY CENTER／模造紙
5.八動股份有限公司／BADON／模造紙

147

1.小心色情陷阱救援免費電話／模造紙

2.商訊企劃事業有限公司／COMMERCIAL ADVERTISEMENT／萊妮紙 3.醉鄉CLUB／模造紙

4.漢聯聯合企業／HAN UNION GROUP／布紋紙 5.CENTDAL PARK SOUTH／銅版紙／印金／萊妮紙

6.歐環國際股份有限公司／全盈興業有限公司／WORLDWIDE／道林紙

1	2	3
4	5	
	6	

148

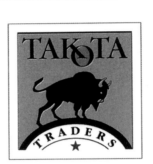

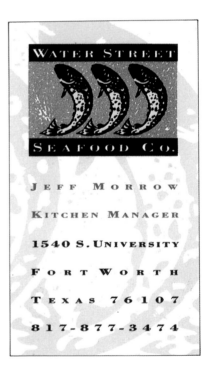

3.ACCENTRIX (U.S.A.) ARCHITECTURAL HAND—PAINTED DESIGN／建築設計／
設計者：LIANNE JEDEIKIN GOLDSMITH 設計者：KATHLEEN JOFFA／P:DALE YUDELMAN 設計公司：ACCENTRIX DESIGN STUDIO
4.ROUTE 66 SOUTHWESTERN FOODS (U.S.A.) SPICE MIX PRODUCTION／香料製造／
設計者：MARCIA ROMANUCK／P: BARRY ARONSON／CW: AUDREY LOV ISON／設計公司：THE DESIGN COMPANY
5.TAKOTA TRADERS (U.S.A.) BISON MEAT WHOLESALE／牛肉販賣／
設計者：DON WELLER／CW: MICHELE YOUELL／設計公司：THE WELLER INSTITUTE FOR THE CURE OF DESIGN, INC .
6.WATER STREET SEAFOOD CO. (U.S.A.) RESTAURANT／餐廳／
設計者：BRADFORD LAWTON 設計者：JODY LANEY／設計公司：THE BRADFORD LAWTON DESIGN GROUP

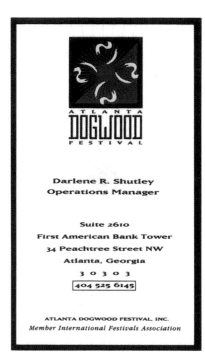

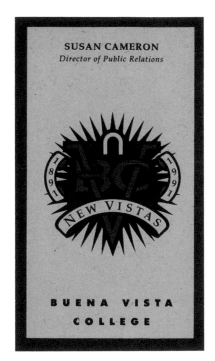

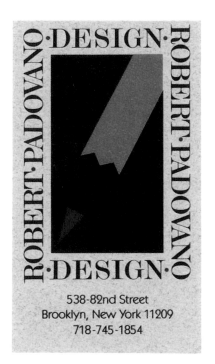

149

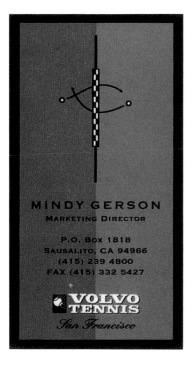

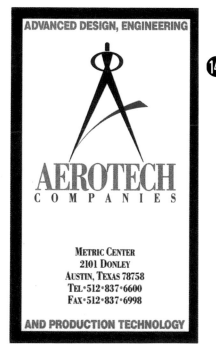

I.ATLANTA DOGWOOD FESTIVAL (U.S.A.) ANNUAL FESTIVAL／節日活動企劃／
設計者：MICHAEL MELIA 設計者：LISA FARMER／設計公司：MELIA DESIGN GROUP
2.BUENA VISTA COLLEGE (U.S.A.) PRIVATE COLLEGE／私立大學／設計者：JOHN SAYLES／設計公司：SAYLES GRAPHIC DESIGN
ROBERT PADOVANO DESIGN (U.S.A.) GRAPHIC DESIGN／印刷美術圖案／設計者：ROBERT PADOVANO／設計公司：ROBERT PADOVANO DESIGN
4.VOLVO TENNIS (U.S.A.) TENNIS TOURNAMENT／網球比賽／
廣告：BILL CAHAN／設計者：STUART FLAKE, TALIN GUREGHIAN／設計公司：CAHAN & ASSOC／CL:BARRY MACKAY SPORTS
5.AEROTECH COMPANIES (U.S.A.) AVIATION TECHNOLOGY DESIGN／航空零件製造／CD,I: BRADFORD LAWTON／
設計者：JODY LANEY 設計者:BRYAN EDWARDS, LARRY WHITE／設計公司：THE BRADFORD LAWTON DESIGN GROUP

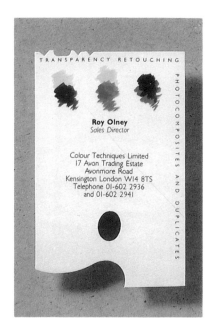

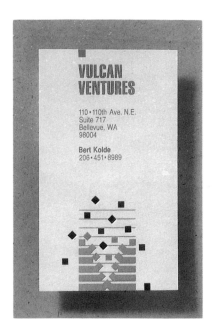

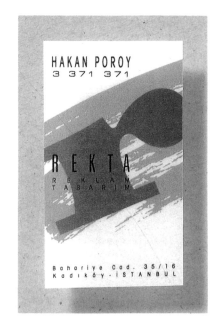

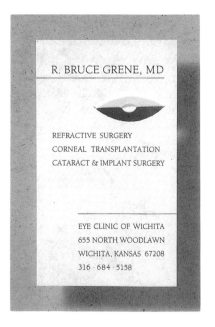

1.COLOUR TECHNIQUES LIMITED (U.K.) TRANSPARENCY LAB／電影製作／設計者：JOHN NASH／設計公司：JOHN NASH & FRIENDS, LTD.
2.VULCAN VENTURES (U.S.A.) VENTURE CAPITAL／事業資金／設計者：JACK ANDERSON 設計者：MARY HERMES／
設計公司：HORNALL ANDERSON DESIGN WORKS
3.REKTA REKLAM TASARIM (TURKEY) ADVERTISING／廣告／設計者：QOSKUN TURK
4.NAKAYAMA SHOBO (JAPAN) RELIGIOUS BOOK PUBLISHING／佛學出版／設計者：KOZUE TAKECHI
5.R. BRUCE GRENE, MD (U.S.A.) DOCTOR／宿舍團體／設計者：SONIA GRETEMAN 設計者：BILLGARDNER

1	2
3	
4	5

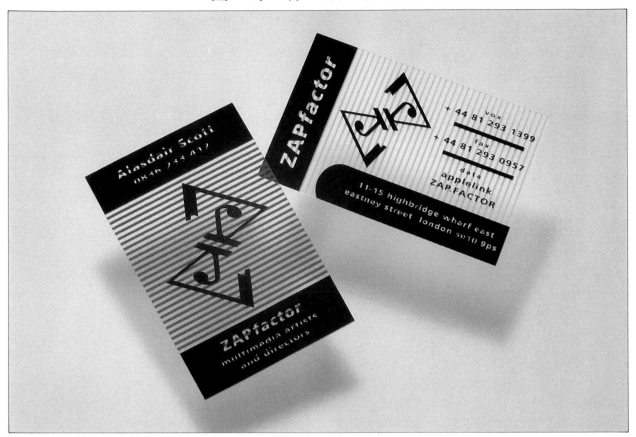

151

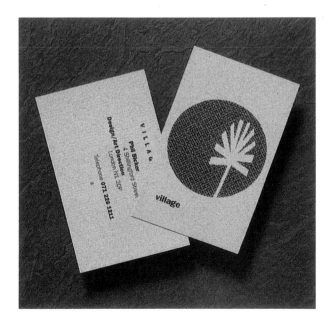

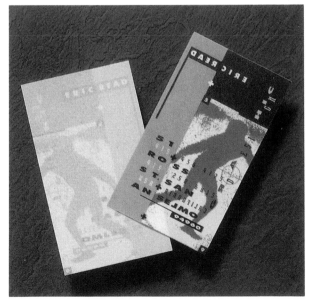

1.ZAP FACTOR (U.K.) MULTIMEDIA DESIGN／複合媒體統計／設計者：MALCOLM GARRETT／設計公司：ASSORTED IMAGES
2.VILLAGE (U.K.) GRAPHIC DESIGN／印刷美術圖案／設計者：PHIC BICKER
3.ERIC READ (U.S.A.) GRAPHIC DESIGN／印刷美術圖案／設計者：ERIC READ／設計公司：AXION DESIGN, INC.

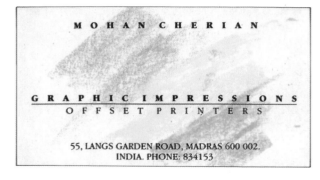

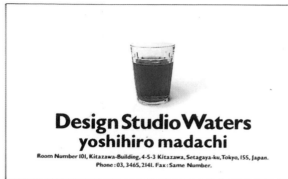

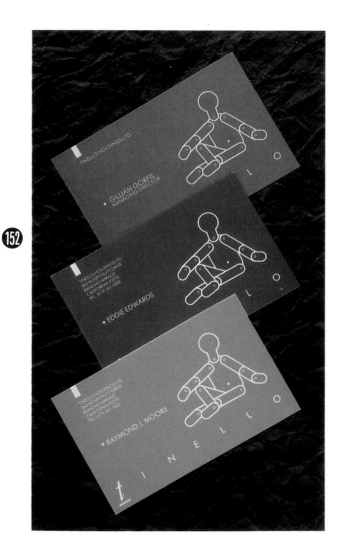

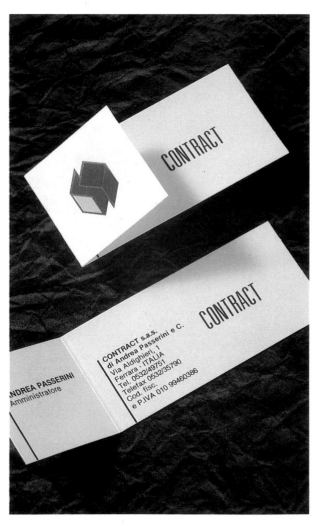

1.GRAPHIC IMPRESSIONS (INDIA) PRINTING／印刷磁碟片／設計者：MADHU KRISHNA／設計公司：SIGNET DESIGNS
2.DESIGN STUDIO WATERS (JAPAN) GRAPHIC DESIGN／印刷美術圖案／設計者：YOSHIHIRO MADACHI
3.TINELLO HOLDINGS LTD. (U.S.A.) TOY DOLL MARKETING／兒童玩具販賣
廣告：DAIRIN VAN NIEKERK AD／設計者：CLIVE GAY／設計公司：TRADEMARK DESIGN
4.CONTRACT (ITALY) ARCHITECTURAL DESIGN／建築／設計者：NEDDA BONINI

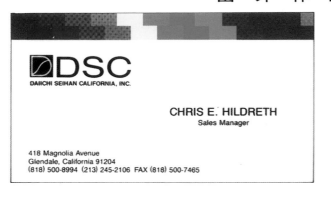

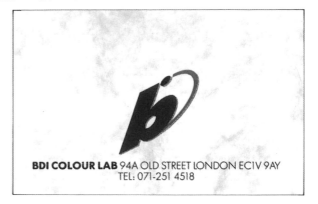

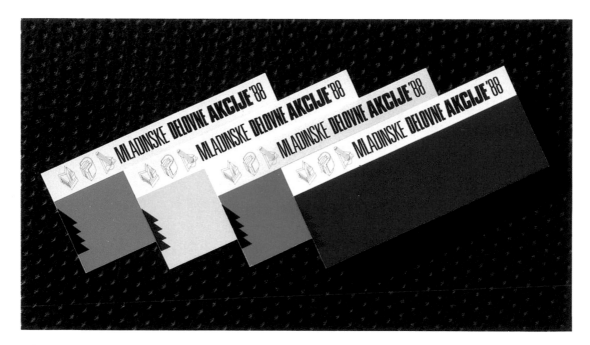

153

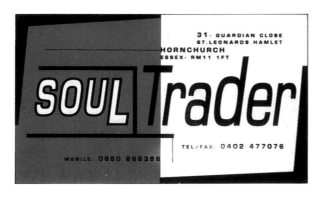

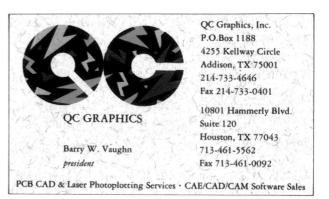

1.DAIICHI SEIHAN CALIFORNIA, INC. (U.S.A.) COLOUR SEPARATION／製版／設計者：RON MATSUKAWA／設計公司：DSC GRAPHICS, INC.
2.BDI COLOUR LAB (U.K.) TRANSPARENCY LAB／電影製作／設計者：PHIL BICKER／設計公司：VILLAGE
3.ZSMS－YOUTH UNION OF SLOVENIA (YUGOSLAVIA) YOUTH VOLUNTEER ACTIVITIES／志願服務團體／設計者：EDI BERK／設計公司：KROG
4.SOUL TRADER (U.K.) RECORD COMPANY／唱片製作／CD:JAFFA／設計者：VICKY ANDRE
5.QC GRAPHICS, INC (U.S.A.) PCB CAD & LASER PHOTOPLOTTING SERVICE／雷射照片製作／
設計者：RICK VAUGHN／設計公司：VAUGHN／WEDEEN CREATIVE

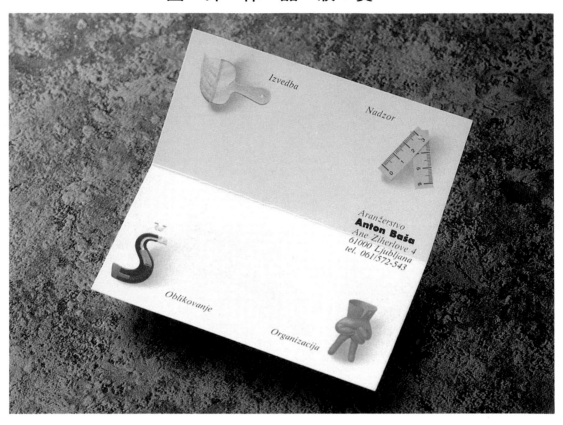

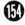

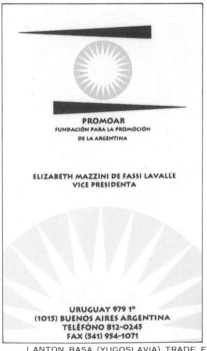

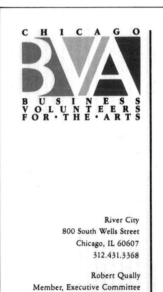

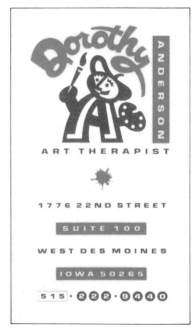

1.ANTON BASA (YUGOSLAVIA) TRADE FAIR SERVICE／展售會企劃／設計者：EDI BERK／I:ZVONE KOSOVELJ／設計公司：KROG
2.PROMAR (ARGENTINA) ARGENTINA PROMOTION FOUNDATION／獎勵基金
設計者：MARCELO SAPOZNIK／設計公司: MARCELO SAPOZNIK GRAPHIC DESIGNER
3.BUSINESS VOLUNTEERS FOR THE ARTS (U.S.A) CULTURAL SUPPORT FOUNDATION／文化支援基金
設計者：ROBERT QUALLY 設計者：HOLLY THOMAS／設計公司：QUALLY & CO.,INC.
4.DOROTHY ANDERSON, ART THERAPIST (U.S.A.) COUNSELOR／顧問／設計者：JOHN SAYLES／設計公司：SAYLES GRAPHIC DESIGN

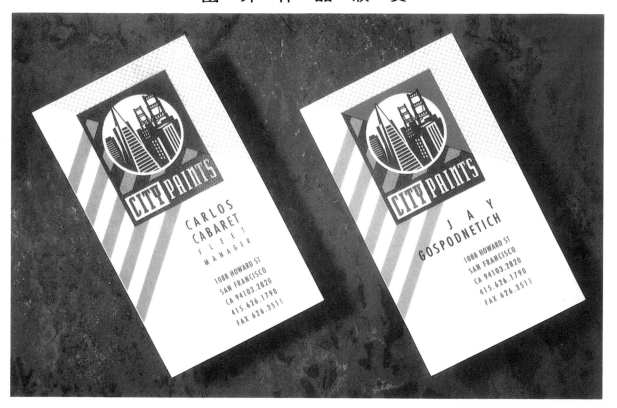

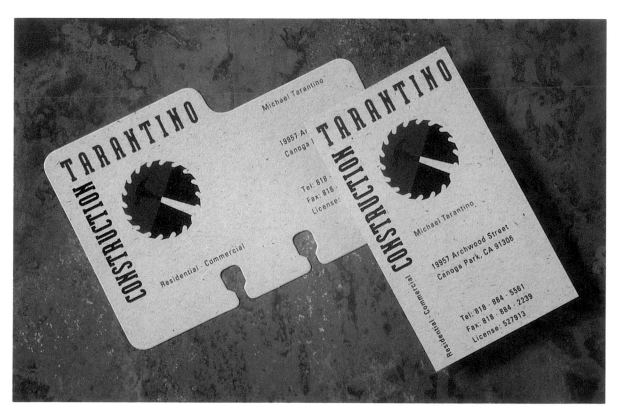

1.CITY PAINTS (U.S.A.) INDUSTRIAL PAINT RETAIL／塗料販賣／設計者：ERIC JON READ, KIRK GLARDI／設計公司：AXION DESIGN, INC.
2.TARANTINO CONSTRUCTION (U.S.A.) CONSTRUCTION／建築／設計者：IRENE YAP／設計公司：STAN EVENSON DESIGN

1
2

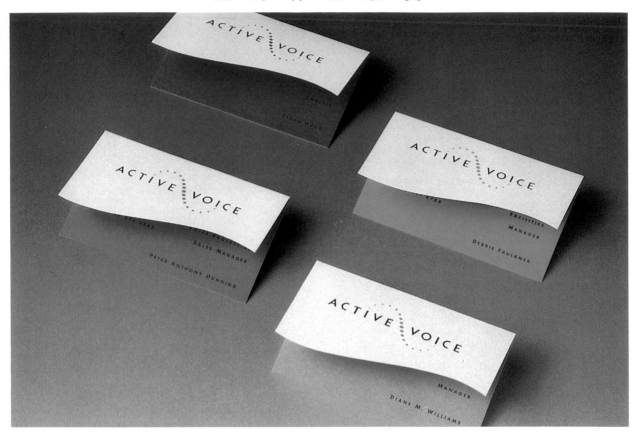

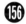

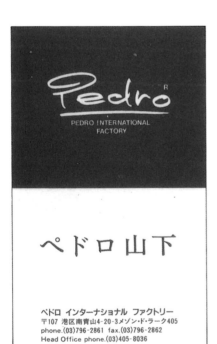

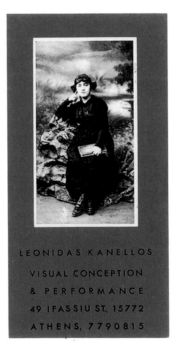

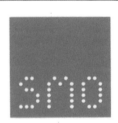

1.ACTIVE VOICE (U.S.A.) MANUFACTURING OF VOICE—MESSAGING EQUIPMENT／聲音通訊製作
設計者：JACK ANDERSON 設計者：JULIA LAPINE, DAVID BATES, MARY HERMES, LIAN NG／設計公司：HORNALL ANDERSON DESIGN WORKS
2.PEDRO INTERNATIONAL FACTORY (JAPAN) GRAPHIC DESIGN, ILLUSTRATION／印刷美術圖案・圖解／設計者：HIDEO YAMASHITA
3.LEONIDAS KANELLOS (GREECE) VISUAL CONCEPT DESIGN／視覺圖案／設計者：LEONIDAS KANELLOS／設計公司：AXION DESIGN
4.SMO (AUSTRIA) MEDICAL CARE ORGANIZATION／宿舍團體／設計者：HARRY METZLER／設計公司：HARRY METZLER ARTDESIGN

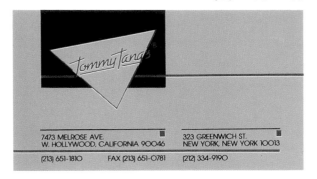

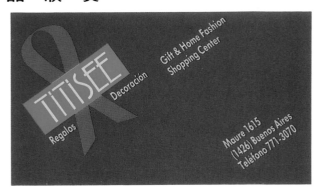

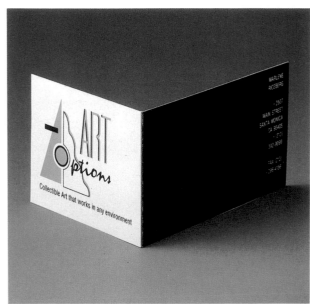

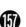

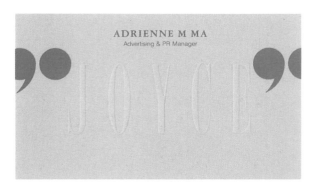

1.TOMMY TANG'S RESTAURANT (U.S.A.) RESTAURANT／餐飲／設計者：AL NANAKONPANOM
2.TITISEE GIFT & HOME FASHION SHOPPING CENTER (ARGENTINA) GIFTS & FURNITURE RETAIL／家具精品販賣／
設計者：MARCELO SAPOZNIK, GUSTAVO KONISZCZER 設計者：MARCELO SAPOZNIK GRAPHIC DESIGNER
3.FLOR BAR (JAPAN) BAR／酒吧／廣告：DOUGLAS DOOLITTLE
4.ART OPTIONS (U.S.A.) ART RETAIL／民俗藝品販賣／設計者：SUSAN TAMSKY／設計公司：ART GRAPHICS
5.JOYCE BOUTIQUE LIMITED (HONG KONG) FASHION RETAIL／時裝／設計者：ALAN CHAN 設計者：PHILLIP LEUNG／
設計公司：ALAN CHAN DESIGN COMPANY
6.ZIA'S CUCINA GENUINA (U.S.A.) RESTAURANT／餐廳／
設計者：BRADFORD LAWTON 設計者：ELLEN PULLEN 設計者：JODY LANEY／設計公司：THE BRADFORD LAWTON DESIGN GROUP

1	2
3	4
6	5

精緻手繪POP叢書目錄

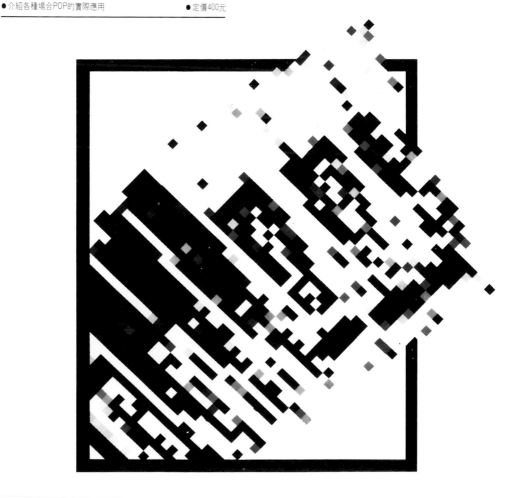

創新突破 永不休止

「北星信譽推薦，必屬教學好書」

新形象出版事業有限公司・北星圖書事業股份有限公司

台北縣永和市中正路498號
電話：（02)922-9000(代表號）
FAX:(02)9229041
郵撥：05445000
郵撥：0544500-7北星圖書帳戶

商業名片

定價：450元

出 版 者：新形象出版事業有限公司

負 責 人：陳偉賢

地　　址：台北縣中和市中和路322號8Ｆ之1

電　　話：9207133・9278446

ＦＡＸ：9290713

編 著 者：張麗琦、林東海

發 行 人：顏義勇

總 策 劃：陳偉昭

美術設計：張麗琦、林東海、葉辰智

美術企劃：林東海、張麗琦、簡仁吉、張呂森

總 代 理：北星圖書事業股份有限公司

地　　址：永和市中正路391巷2號8Ｆ

門　　市：北星圖書事業股份有限公司

　　　　　永和市中正路498號

電　　話：9229000(代表)

ＦＡＸ：9229041

郵　　撥：0544500-7北星圖書帳戶

印 刷 所：皇甫彩藝印刷股份有限公司

行政院新聞局出版事業登記證／局版台業字第3928號

經濟部公司執／76建三辛字第214743號

中華民國83年2月　第一版第一刷

ISBN 957-8548-53-2

國立中央圖書館出版品預行編目資料

商業名片：business card創意設計／張麗琦，
林東海編著. ‐‐ 第一版. ‐‐ 臺北縣中和市：
　新形象，民83
　　面；　公分
ISBN 957-8548-53-2(平裝)

1.名片 ‐ 設計

964　　　　　　　　　　　　　82010207